雙節棍

連環圖譜

目錄

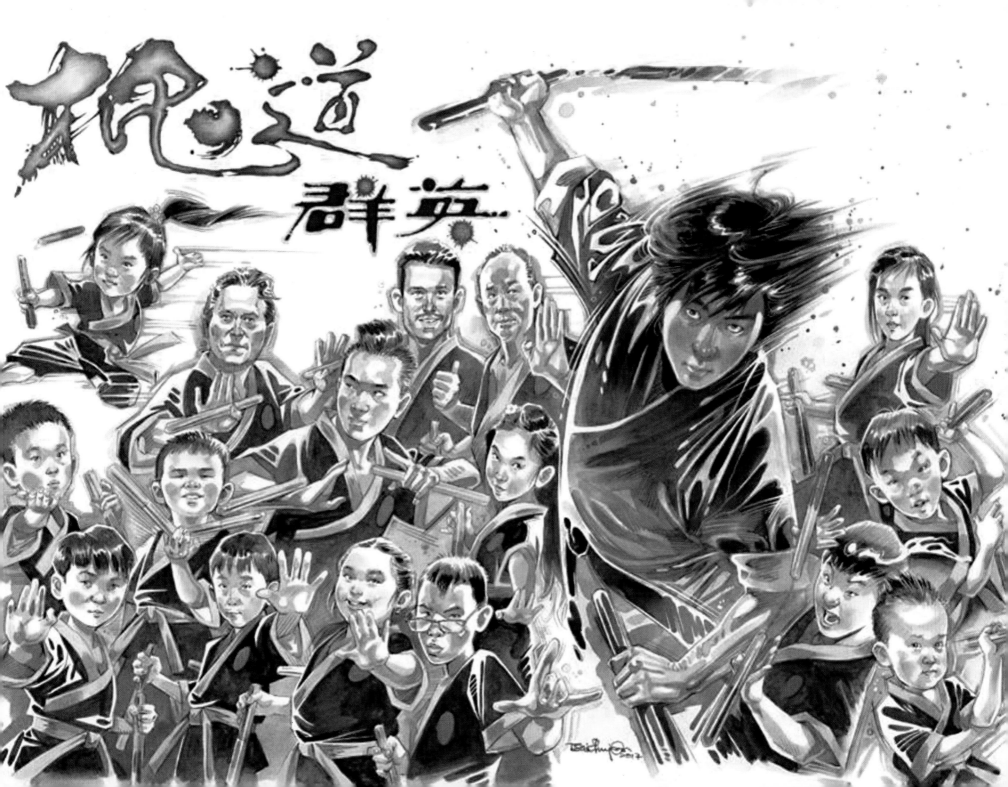

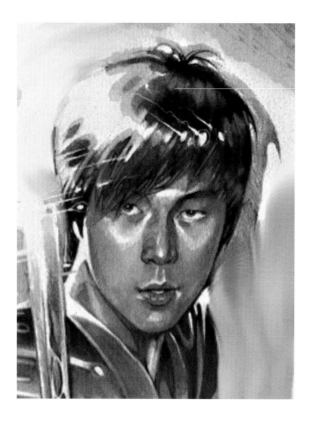

劉萬梁師傅序

2015 年 10 月 14 日，一個很普通的日子，卻是我人生極具意義的一天，也是難忘的一天。就是我跟崔成安老師約會見面！前因是崔老師發佈的畫冊舉辦簽名會，也是老師難得回來香港跟讀者交流的機會，可惜因工作時間無法出席，嘆息之際，就發個面書信息給崔老師，陳述了對老師仰慕之情與喜愛其作品，也可惜無法出席之類的事情，厚著面皮跟老師分享我的雙節棍，怎料老師問我有否時間，出來見面。我那刻反覆細看文字，生怕因高興產生錯覺，老師居然約我見面，我亢奮得無法壓抑，那怕是多遠，也渴求見面，如此難得機緣，真的忐忑難安。。初會滔滔不絕，天南地北，真是大快人心！

老師回到溫哥華後，馬上畫了一張以我肖像為主的雙節棍作品，看到後，內心激動了幾天。一位前輩老師不止言語鼓勵，還以藝術作品以資我推動雙節棍發展，前所未有的寵愛感繞樑三日。感恩老師對我的賞識，更激發我堅定信念，不為任何事情動搖！於 2016 年 6 月 6 日帶領香港優才書院全校師生 507 人挑戰健力士世界紀錄，更創立全球最大型雙節棍課堂的世界健力士紀錄。

後來我想也不敢想的事情，夢想就是出版一本關於雙節棍的畫冊。千金難求老師一畫，老師竟然看穿我的心思，願意為我繪畫畫冊。我是不敢相信，我是何等人物，可以動容老師寶筆。後來這夢想一步一步確實了，老師也邀請我去溫哥華短敘，談討畫冊的事情，短短半個月時間，老師已經展握了我神情動態，也拍攝了很多關於雙節棍動作與影片，慢慢確定了畫冊的創作核心！

透過崔成安老師精湛的繪畫藝術風格，多角度多元化展現雙節棍魅力獨特一面。讓廣大漫畫讀者、學習雙節棍者，都可以深層了解雙節棍技術與藝術交匯的美感與視覺效果，大大取代以往技術教程書單一、枯燥的感覺，讓學習更具樂趣與回味。每一個動作開端頁也有一個 QR code，用手機掃瞄，即可看到雙節棍動作慢鏡示範，一邊看視頻，一邊欣賞老師作品，一書兩趣。老師的雙節棍畫冊，不但推動了香港雙節棍運動文化的正確認知，也掀起一眾雙節棍愛好者的熱火，帶動了文藝與藝術的追求，也為香港雙節棍運動文化普及留下歷史一頁。不僅為雙節棍愛好者帶來歷史，文化，藝術與及系統，也為喜歡老師作品的讀者帶來雙節棍延續的深度內涵！感恩崔成安老師無私為雙節棍奉獻與大力度身心貢獻，香港雙節棍文化，我們繼續弘揚！ 由於筆力有限，多年累積的雙節棍文獻與資訊繁多，無法一一與大家分享，文句用詞若有不當，還請讀者見諒，希望可以繼續出版關於雙節棍書籍，讓大家更深度了解與認知，再會！

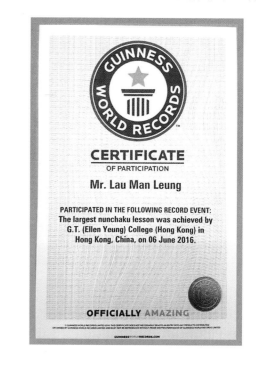

GUINNESS WORLD RECORDS

CERTIFICATE
OF PARTICIPATION

Mr. Lau Man Leung

PARTICIPATED IN THE FOLLOWING RECORD EVENT:
The largest nunchaku lesson was achieved by
G.T. (Ellen Yeung) College (Hong Kong) in
Hong Kong, China, on 06 June 2016.

OFFICIALLY AMAZING

崔成安老師序：

　　七十年代，替一本功夫雜誌繪畫李小龍封面(這是第一次繪畫李小龍)，也繪製了幾輯以李小龍造型示範雙節棍的教學連環圖譜，刊出後頗受歡迎，其實當時畫技粗疏，對內容更是一知半解，受歡迎屬意料之外。後來更得知多位武者、藝人，均以此作藍本練習，而我糊哩糊塗，理所當然地成了他們的"啟蒙"老師，真是始料不及。時光荏苒，這些當年泛泛之輩，經多年努力，均在其崗位上闖出名堂，真是可喜可賀。曾為了繪畫武俠插畫而蜻蜓點水式習過多種武術，惟獨欠雙節棍。2015年回港主持"龍"畫冊簽名會時，遇上"棍痴"劉萬梁師傅，當"畫痴"遇上"棍痴"，天南地北，十分投緣，經劉師傅滔滔不絕的闡述中，使我對雙節棍更加深了解，興趣更濃，真的受益不少，想不到我的身份由"啟蒙"老師變成小學生。曾因習太極拳而繪畫了108式太極圖譜，學習雙節棍，最佳方法，當然是邊畫邊學。繪畫圖譜，難度最大是精確及連貫性，經一年多的努力，修改再修改，十五式、近百幅圖譜終於完成。雙節棍的愛好者們，願這百多張圖譜，在你們學習的過程中，倍加興趣與投入，努力吧！

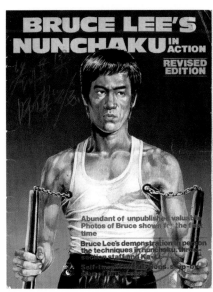

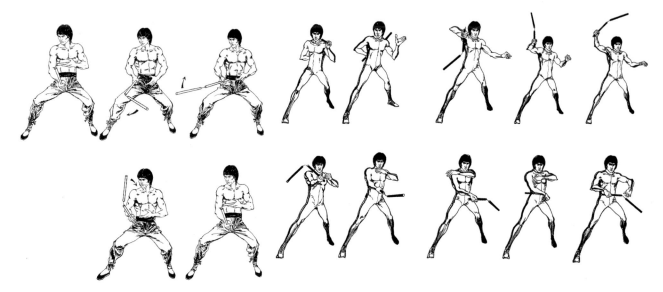

圖片出處：BRUCE LEE'S NUNCHAKU IN ACTION

嘉賓序言:

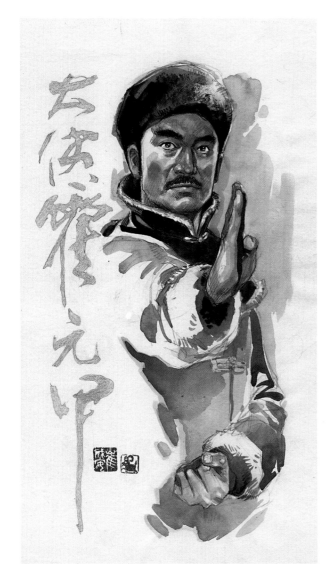

雙節棍由攻擊武器發展到現在已成為表演健身等!

希望年輕人能多用功,強身健體

高雄

2017年

　　大家好,得知劉萬梁師傅出版有關雙節棍的教學圖譜,並獲邀撰寫序文,高興之餘,立即欣然接受。回想年青時,在電影裏初睹李小龍揮舞雙節棍的雄姿,便深深被吸引住,立即生出強烈學習的慾望,立志要步向武術之路!於是回家後,立即動手自製雙節棍,相信不少龍迷都有相同情況。這段時間,市面地拖全面缺貨,成為昔日舊香港社會一段趣聞!為了學習雙節棍,每部龍片,都入戲院重複觀看數十次之多,成了超級龍迷。在沒有DVD的年代,也只能如此! 仗着一股熱誠,在條件不佳的情況,居然也練得似模似樣,更膽粗粗參加了無綫舉辦的李小龍模仿大賽,取得很好的成績,成了TVB的合約藝員。時至今天,要學習雙節棍已有正式途徑,更喜聞劉師傅與插畫大師崔成安合作出版雙節棍教學圖譜,有了這本"秘笈",學習必定更為暢順!年青的龍迷們,你們真幸福啊!

李揚道師傅
詠春派葉問第三代直系傳人

— 6 —

一枝雙節棍，世界上任何一個角落都會發現它的蹤影，它是一種結構並不復雜但發揮起來又威力強大的冷兵器。

在上個世紀七十年代，有"功夫之王"之稱的李小龍先生透過他的電影將雙節棍介紹給全世界人認識，他精彩的示範令人嘆為觀止！由電影"精武門"中的一枝雙節棍到"猛龍過江"中雙手各執一枝，舞動起來可能比舞雙刀更加有新鮮感，令人過目難忘！

當時，大家都會模仿著李小龍的舞棍英姿，幾乎所有大小朋友都會自已製造雙節棍來自學，一般都會到五金店購買一枝俗稱"地拖棍"的木棍，將棍鋸成幾截，之後配上金屬鐵鍊，並且用"螺絲鈎"將鐵鍊鑽進兩根木棍之內，於中間以鐵鍊連接上，一枝雙節棍就此完成！其實按照這樣自製的雙節棍是非常危險兼且容易鬆脫造成意外，不過當時大家的安全意識不高，只要能夠擁有一枝屬於自己的雙節棍就心滿意足，況且當時不像現在有製作精良的安全練習雙節棍供練習者購買，大家唯有依照自己的方式去練習。

當有了雙節棍又如何呢？當然是模仿著李小龍揮舞一番了！記得當時市面上有一本專門教授這門秘技的書，書名是"李小龍雙單二節棍法"購買之後依照圖片一招一式的練習起來，漸漸感到好像可以掌握這門技術，直到目前為止，雖然已經事隔數十寒暑，仍然記憶猶新。經過時間的洗禮，沒想到在機緣巧合之下終於有機會認識這本"秘笈"的作者，大名鼎鼎前輩畫家崔成安先生，崔大師縱橫畫壇數拾載，本人從小已有收藏崔老師的作品，在他多如天上繁星的作品之中，他畫的李小龍肖像我尤為欣賞，要做到"形神兼備"絕對不容易，作為一個標準龍迷，可以一眼看出作者對李小龍的認識甚

至喜愛程度，但崔老師輕鬆做到！

今次由崔成安老師繪圖，劉萬梁師父編著的新書「雙節棍連環圖譜」是我熱切期待的好書，期待兩位大師將雙節棍熱潮推到更高峯！

吳育樞先生（Jason Ng）
導演、動作導演

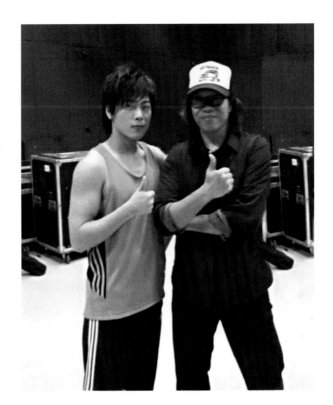

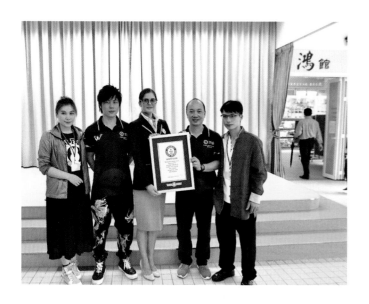

我雖不晤武術，與劉萬梁師傅結緣始於三年前在優才書院「週五運動日」(Sports Friday)的雙節棍班。「蘇秦背劍、翻山越嶺……做得好，再來一次……」，每每看到劉師傅在課堂上用心的教學，課堂完結後，不遺餘力地指導學生，我感受到劉師傅熱誠專業的教學及對武術的熱忱！

兩年後，劉師傅與我校507位師生於16年6月6日成功締造了全球最大型雙節棍課堂的世界紀錄 (Guinness World Records-Largest Nunchaku Lesson)，劉師傅對推廣中華武術、宏揚傳統武德不遺餘力。亦曾替我校綜藝晚會擔任表演嘉賓及帶領同學們表演雙節棍，他別開生面地耍出花火雙節棍，令觀眾耳目一新。當中令我印象最深刻的莫過於他選擇的背景音樂並非〈將軍令〉或〈闖將令〉等傳統華樂，而是西方搖滾樂隊Europe重金屬版本的〝The Final Countdown〞！劉師傅把雙節棍法融入舞蹈和現代搖滾音樂，中西文化共冶一爐，為雙節棍注入新元素和新生命，令觀眾有煥然一新之感！可見劉師傅在現今社會不單傳承傳統的雙節棍文化，更與時並進作相應的轉化和調適！

雙節棍是一門武術，有說由宋太祖趙匡胤發明，亦有說是由更早的戰國時代墨子所創，眾說紛紜。及後得武打鉅星李小龍發揚光大和揚名於世。現得悉劉萬梁師傅把畢生所學傾囊相授，畫家崔成安老師以細膩筆觸繪畫成圖，雙劍合壁創作一本教授雙節棍套路的連環圖譜，以輕鬆有趣的方式展現雙節棍的武術精粹，推廣武術文化，實可喜可賀。我衷心祝賀劉師傅，期盼籍「雙節棍連環圖譜」把雙節棍的普及更上層樓及再創高峰！

譚國偉博士
優才書院校長
天才教育協會會長

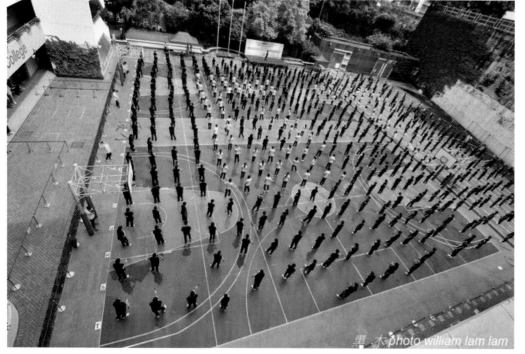

黑大 photo william lam lam

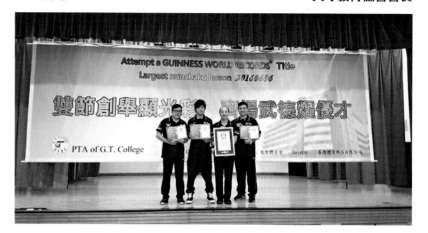

70年代，當我還是一個十二歲的孩子，已對大螢幕裏的李小龍非常著迷。現在，接近60歲了的我，驚嘆李小龍徹底改變了武術世界，也改變了我，引導著、影響著我的生活。李小龍威武地揮舞雙節棍，震撼了我們視覺與思維，也激發我們熱情地爭相仿效。與此同時，很多男孩胡亂模仿，也學電影裡打鬥情況，沒有注意到安全意識，結果導致很多大小問題。事情直到驚動了西班牙警方當局，因此開被禁止這武術。在實際生活上，雙節棍武藝只能靜靜地小圈子發展，在武術界也沒有出名的導師，而雙節棍只能讓我遐想。

當我親臨香港，遊覽期間，我參觀了李小龍的雕塑、博物館、他住過幾年的房子，而且還把喜歡李小龍和武術的人聯系在一起，這是多麼神奇的共同語言。

在香港認識了不同的武術大師，但我必須説，Jerry劉萬梁師傅卻讓我重溫那些多年來被遺忘的雙節棍感覺與熱情！這熱潮在內心再次被燃起！

我拜訪了劉師傅的道場，開心發現自己與一班不同年齡的雙節棍愛好者，一起討論，互相學習，這讓我想到，雙節棍的發展在我的國家，應該也可與其他武術一樣發展，讓愛好者正確規範地學習。

看到劉師傅讓學生對雙節棍的深層瞭解，不得不佩服他身心多年實踐，提供了一個全面和諧發展平台。無論社會上還是心理上，它像一組連接鏈，一環緊接一環，除了德育教導，還為每個學生設定訓練指南與及期望目標。讓他們可隨自己能力繼續進步，非一般的師生關係，讓人感動。

讓我更佩服的是，劉師傅更關切到一眾年長雙節棍愛好者。雙節棍正好可以改善長者的關節問題，對抗腦退化，平衡身體，加強體質非常有效！所以越來越多的長者加入他的訓練。

在香港，劉師傅是一個卓越，優秀導師，以及出色的領袖。無論在對社會，才能、紀律訓練及熱情貢獻於雙節棍教育上，都是讓大家獲益良多的。願我的好友JERRY繼續傳播積極人生精神，棍道一脈傳承！

電影雜誌裏的雙節棍

李小龍電影裏帶出雙節棍，觀眾都被他淋漓盡致、變化萬千的棍法所吸引！尤其『精武門』，李小龍在虹口道場，手揮雙節棍一對十多人，橫一棍，豎一棍，撩劈雲掃，把敵人打得落花流水般痛快！在李小龍手中，無論換手，舞花，以熟練手法擊打出來，雙節棍就是技擊、實戰、乾淨俐落，直接了當的武藝。而且視覺上棍花快速，根本看不清來龍去脈，為這技藝添上神秘一面，令雙節棍的魅力更是無法抗拒。在功能上，方便攜帶，也無需大空間施展，隨心所欲，兵貴神速！在技術上，八大方位，無所不能，收放自如，攻防合一，有如猛虎下山！到了我有認知與追求雙節棍的時候，同樣遇上過去前輩們的問題。沒師可拜、沒棍可選，更沒有緊貼的雙節棍資訊參考。不變的是，李小龍熱潮到了我這年代，依然火熱，膜拜乃至著迷著魔。

有次看到堂哥在我面前威武展示雙節棍，讓我震撼不已。當時堂哥耍得生硬，已經讓我著魔。一路成長，雙節棍的資訊不容易得到，更何況真實的雙節棍？我模仿前輩們，也是偷偷拿了媽媽的地拖棍，截斷穿孔上繩，用不到一段日子就損壞了。後來我用雜誌，成功地製作了一支雙節棍，堅定了我的信心！讀書時代，找到了一些國內的教學影片。除了 vcb，也開始有了早期的雙節棍書籍秘笈，遇上買到時，興奮到整夜拜讀不歇。後才知道那些內地書籍裏面的圖片都是崔成安老師四十多年前繪畫的，也許是內地一些書籍拷貝編輯成書。

原來，我很早就與老師借下了緣分，那時候就是看這些秘笈，一招一招慢慢練，雖然胡亂舞動，吃下不少虧，也感恩那時候的錯誤與無盡的冤枉路走了過來，才可以很準確地教導學生。到了網絡時代，提供了很多平臺討論，引來了一眾年輕人對雙節棍的回應，於2009年成立了飛翔香港雙節棍藝術協會，第一個以雙節棍為主的協會。開始了舉辦交流、練習、探討，提升自身技術。

於同年，機緣下，認識了志氣相投的內地朋友，開展了安全雙節棍研究與生產。多年升級改良的安全雙節棍，簡直是初學者的恩物，也是我提升與糾正昇華技術的好戰友。不但大大提高了雙節棍練習的安全性，也讓大家不抗拒，不害怕練習受傷，也便於大力度推廣，讓社會人士，家長，學校老師們感到器材安全，為推動雙節棍發展，有重大的意義。至今，一支好棍難求，一本好的教學書更是難得。有願有緣，認識崔成安老師，他無私為雙節棍文化發展貢獻，創作了一連串雙節棍圖譜，大大增加了雙節棍藝術成份，也提高學習雙節棍趣味，有別與傳統雙節棍教學書本，這雙節棍連環圖譜必為雙節棍發展寫下歷史一頁。

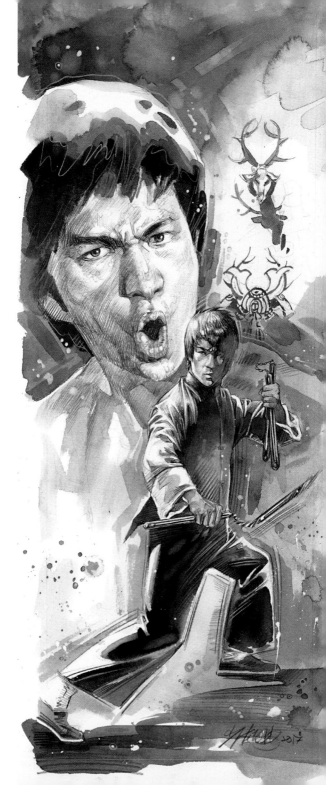

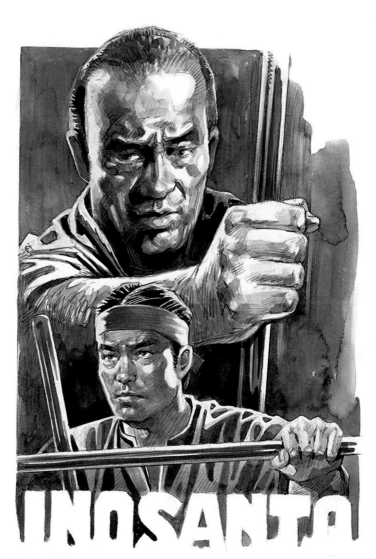

李小龍與伊魯山度和李鴻新

　　李小龍的雙節棍及雙棍技術是否由伊魯山度傳授及交流而得？

　　李小龍在27歲時就自創截拳道，並在世界武壇上獨樹一幟。李小龍在赴美發展期間，以武會友，廣交世界博擊高手。其中一位高手，號稱"菲律賓棍王"的伊魯山度，擅長使用雙節棍和短棍，棍術爐火純青，因仰慕李小龍的截拳道而投於門下，潛心學習截拳道。當年李小龍第一眼看到雙節棍時，因不覺得有何殺傷力，看不入眼地問他有什麼用途。但看了伊魯山度的示範後，覺得耳目一新，問他借回家試試。幾星期後再次看到李小龍示範此棍，覺得他好像已練了多年，而且加入很多自創新的花式！當時伊魯山度是介紹雙節棍給李小龍，使他有一種新的私人武器，讓青蜂俠的觀能大開眼界。最初李小龍質疑他：「得唔得咖，廢柴兩碌！A worthless piece of junk！」但好奇心及追求學新技術的欲望也使李小龍用上此個人秘密武器了！李小龍最早亮相雙節棍的照片是黑帶雜誌Black Belt magazine 1967年10月份的封面，青蜂俠造形及李小龍穿傳統唐裝握著雙節棍的英姿！李小龍從伊魯山度那裡學會了雙節棍術，而且經過一番苦練和研究，達到了更加登峰造極的境界。李小龍的雙節棍法，招招兇狠凜冽，令人眼花繚亂，在電影中揮舞雙節棍法的雄姿，迄今仍令人讚嘆不止。

李小龍的神兵雙節棍如何得來？

　　李小龍覺得14吋雙節棍太長而且八角形握到手痛，用繩連接太短也容易折斷，所以要求他的好友及振潘功夫第一代學生李鴻新(George Lee)為他度身定造一對！他説李小龍是一個要求非常高的完美人。就算一對雙節棍的粗幼長短，他都不停的要修改到滿意為止。可以説李小龍 練功、演繹的那對實木棍都是李鴻新先生的親手傑作。他是一位了不起的木鐵工藝創作者，而且十分敬重李小龍，只要李小龍開心及要求，他都義不容遲，不斷幫李小龍製造練功器具及雙節棍等！李鴻新先生最初是跟另兩位好友去找Cha-Cha跳舞老師而認識李小龍，跳舞後經過一場私人曬料功夫表演，才知道 這Cha-Cha老師原來有更大的才能就是中國武功！因此迅速要求報名學習功夫。所以李小龍的四劍俠好友就在那時開始由跳舞演變成了振藩功夫的早期成員！

　　（李鴻新師傅George Lee，2013年去世。）

四劍俠
李鴻新、Allen joe、李小龍、嚴鏡海。

鳴謝梁俊明(Minh T Luong)提供資料及照片

雙節棍歷史起源

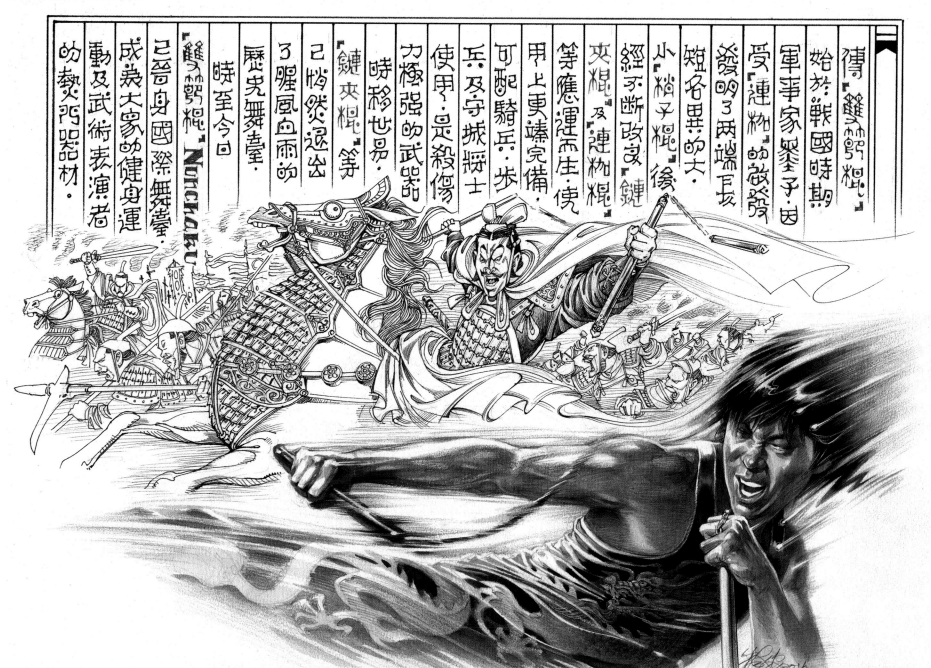

傳「雙節棍」始於戰國時期，軍事家鑒予，因受「連枷」的啟發，發明了兩端互短名異的大「小棍子棍」。後經不斷改良，「鏈」夾棍及「連枷棍」等應運而生，使甲上更臻完備，可配騎兵、步兵及守城將士使用，是殺傷力極強的武器。

時移世易，「鏈夾棍」等已悄然退出了腥風血雨的歷史舞臺，時至今日，雙節棍「Nunchaku」已晉身國際舞臺，成為大眾的健身運動及武術表演者的熱門器材。

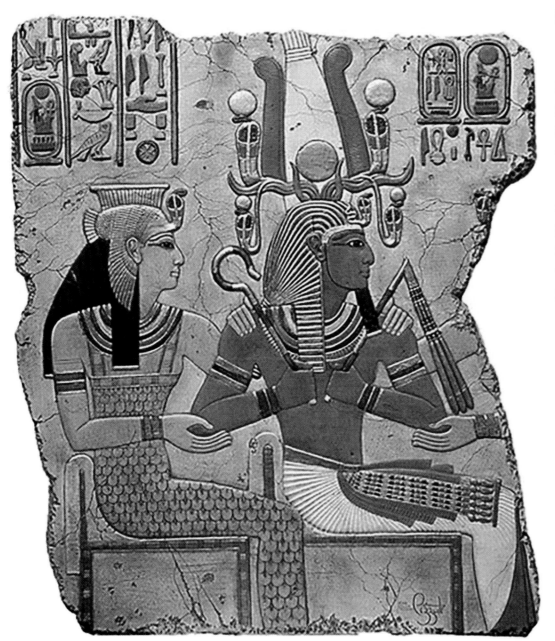

（一）綜述

雙節棍的歷史源遠流長，

他的演變過程是伴隨著古代戰爭的需要而產生與發展的。雙節棍的原形是梢子棍，梢子棍是由打麥的農具連枷演變而來，連枷用於農作物脫粒，在中國各地叫法不一，南方部分地區有的叫調車，北方有些地區有的叫扒棍子、轉棒鎚等。

古埃及時期

作為雙節棍鼻祖的連枷最早誕生於古埃及，距今大約有3500多年的歷史，在古埃及法老的權杖有幾種，有的是國王特有的，有的是國王和神祇共同使用的。古埃及最早的權杖源於前王朝時期，其中一種為彎鉤和連枷（The Crook and Flail）。彎鉤，本來為牧人的工具。連枷，本為農業用具，農人用此打穀子，今天在中國農村還可以看到類似的工具。連枷與彎鉤權杖（Heqa）一起配對使用，Hega（赫卡）古埃及文字符號意思是"統治者"，象徵國王的統治權力，常為國王法老所用，冥王奧利西斯神也常用。彎鉤和連枷一起使用常在已故法老木乃伊棺槨上發現。意為至高無上的統治者在冥界也享有權威。

中國關於連枷的文字記載最早見於春秋時期距今也有2500多年，後來在世界其他地方也相繼出現了連枷，但出現時間則相對較晚。

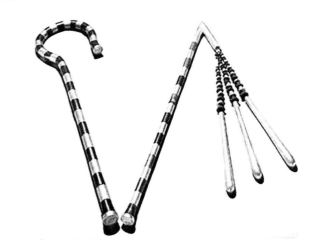

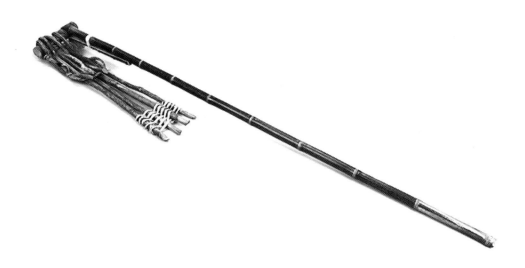

（二）連枷

根據近代學者考據，雙節棍乃是由「連枷棍」演變而來，連枷本為農具，自古有之。

連枷是一種普遍使用之脫粒工具。此物可追溯至商周時期，先秦典籍《國語》中就有記載。

《國語‧齊語》記載管仲對齊桓公説：「令夫農，群萃而州處，察其四時，權節其用，耒、耜、枷、芟，及寒，擊草除田，以待時耕。」

三國韋昭注：「枷，拂也，所以擊草也。」

唐代顏師古注：「拂音佛，所以治禾者也，今謂之連架。」

歷代詩人對連枷多有讚頌之詞。南宋詩人范成大在《秋日》中寫道："新築場泥鏡面平，家家打稻趁霜晴。笑歌聲裡輕雷動，一夜連枷響到明。"

連枷不僅用於五穀脫粒，還普遍用於菜籽脫粒。農曆四月在皖南，是油菜籽收穫季節，田野打枷聲此起彼伏。當地之連枷與元代《東魯王氏農書》圖文描述之製相同：以手指粗三尺余長之竹片數根紮成"連枷扇"，再以七尺長粗硬木桿做成手柄，名曰"連枷桿子"。然後在連枷桿子粗端鑽孔，並安裝上可轉動之硬木軸，在上面固定連枷扇子之小端。吾所見之連枷，亦有其製如應星兄所言："竹木竿為柄，其端錐圓眼，拴木一條長三尺許，鋪豆於場，執柄而擊之。"

通常右側手臂力量較強，因而操作者雙手握杆，右手在前；雙腿分立，右腳在前。舉連枷桿子而轉之，連枷扇子在空中旋轉並產生離心力，擊打農作物使其脫粒。連枷是一種將往復運動轉化為圓周運動，並利用了慣性定律及打擊原理之組合型農具。若將連枷變為機械傳動，那將是一部很複雜之機器。因此，有農民朋友稱連枷為"豆車"，很形象。

春秋戰國時期，墨子大師受到連枷的啟發，出於戰爭中防守城池的需要，從打麥的農具，轉變為守城的兵器，發明了連挺。有長柄的大連枷棍，及短柄的小連枷棍，今稱大哨子棍、小哨子棍，或稱大掃子棍、小掃子棍。記載於墨子十六篇兵法中的《墨子•備城門》和《墨子•備峨傳》。

《墨子•備城門》將它列為主要的守城器具之一，要求城上"二步置連挺"。

《墨子•備峨傳》稱："挺長二尺，大六寸，索長二尺。"這裡所謂挺，是指連挺的梢節，索即連接梢節和把節的索鏈。當敵人附借雲梯、密集如蟻，緣城牆而上時，用火燒之，用連筵擊之。由此可見，連枷棍在當時（春秋戰國時代）就已經是守城禦敵的重要兵器了。

唐代杜佑《通典》卷152《兵五•守拒法》：「連枷，如打禾連枷狀，打女牆外上城敵人。」「女牆」，指城牆上的矮牆，即城蝶。意思是說當攻城的敵人沿梯攀登到接近城蝶時，守軍居高臨下，用連枷擊打敵人。

《武經總要•守城》：「若登者漸多，則禦以狼牙鐵拍；手漸攀城，則以連枷棒擊之。」這裡說明當敵人攀上城樓時，利用連枷利於自上向下擊打的特點，打擊敵人手、頭等部位。

《武經總要》記載：「鐵鏈夾棒，本出西戎，馬上用之，以敵漢之步兵，其狀如農家打麥之連枷，以鐵飾之，利用自上擊下，故漢兵善用者巧於戎人。」「西戎」，即我國古代對西北一帶遊牧民族的泛稱。這裡說明當時連枷是用鐵製成，由西戎人發明創造，戎、漢士兵都曾用它作兵器，戎人擅長騎馬，手持連枷攻打敵人步兵。宋代官兵看到戎人的兵器優點後，便吸取過來。明清之際，連枷棍傳入朝鮮，並且廣為流傳。追本溯源，《武經總要》與《武備志》中的「鐵鍊夾棒」及《清會典圖》中的「連枷棒」，這種步騎兼用的武器，當為雙節棍的始祖。

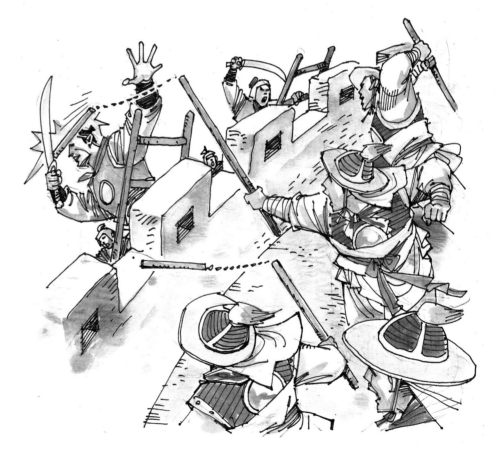

（三）大梢子棍

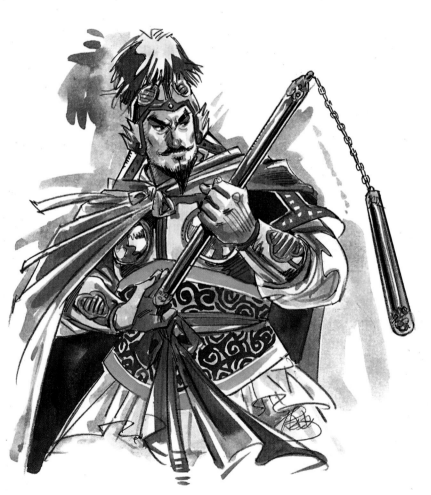

大梢子棍屬於長兵器，其長、短兩節棍的長度懸殊很大。短棍（梢子）長度為40—50cm，長棍（棍身）長度為140—155cm。梢子和棍身之間採用長度為15—30cm的鐵鍊或繩索連接。因棍身較長，故在演練時一般雙手握棍身。長短棍之間軸連接的方式限制了短棍的打擊方向，因此改為鐵鍊鐵環連接即鏈接的方式，這樣短棍的運行方向是萬向的，提高了打擊頻率及靈活多變性。同時短棍也改成和長棍相同粗細，增加了打擊力度。大梢子棍有掄、劈、截、撩、刺、挑、掃、轉、擋等技法，同時還有獨特的搖、掛等技法，使用起來得心應手，尤其在戰爭中掃擊敵人的馬腿，劈擊手持盾牌的步兵和登上城樓的士兵極為有效。

關於大梢子棍的來歷，還有一個有趣的故事：當時，趙匡胤還沒有當上皇帝，只是後周的一名高級軍隊將領。後漢大將軍劉定國奉命率軍攻打後周邊陲重鎮西林川，鎮守西林川的正是趙匡胤。雙方大戰期間，趙匡胤手中的齊眉棍前端被砍裂了。武器被折，趙匡胤不敢戀戰，當即下令收兵。又一次，他看見自己手下的三個士兵和一個農民在打架。農民雖說是一個人打三個，但是毫不怯場，手拿連枷（農民拍打農作物脫粒用的一種工具，在一根長約二米的木棍前端，用鐵環連接一條長約五十公分的長方形木板。使用時，雙手揮動木棍，帶動木板產生「離心力」。）士兵手中使的是長槍，並且是以三敵一，但是卻絲毫占不到便宜。於是趙匡胤上前詢問打架的

原因。原來，守城需要木頭，士兵就想把農民家裏準備修房子的檁子抬走，農民不肯，雙方打了起來。趙匡胤抬頭一看，那農民的房屋確實已經殘破不堪，是貨真價實的危房，隨時都有倒塌的危險。 於是，趙匡胤趕緊向農民表示歉意，隨後嚴屬批評了幾個士兵。回去以後，趙匡胤聯想到連枷的巨大威力，靈機一動，把被砍裂的齊眉棍拿到陳記鐵匠鋪，讓陳鐵匠把一長一短兩截木棍按連枷的樣式，用鐵環連在一起。然後，趙匡胤拿着剛剛改造的武器操練起來，並命名為盤龍棍。第二天中午，後漢大將軍劉定國再次前來挑戰，趙匡胤正想試試盤龍棍的威力，立即出城迎戰。 趙匡胤衝上去就開打，劉定國舉刀格擋。沒想到，盤龍棍會拐彎，棍梢順勢摺疊，正打在劉定國的後腦勺上。 儘管戴着頭盔，劉定國也只覺震耳欲聾，頭暈眼花。趙匡胤越戰越勇。劉定國根本無法適應刁鑽古怪的盤龍棍，連挨了好幾下，心頭不由害怕。

他一扯韁繩，想要就此開溜。趙匡胤看準時機，用盤龍棍猛擊劉定國胯下的戰馬。戰馬吃痛，倒在地上，劉定國也一頭栽倒在地。趙匡胤揮舞盤龍棍，猛打落馬狗。劉定國被打得哭爹喊娘，叫苦不迭。

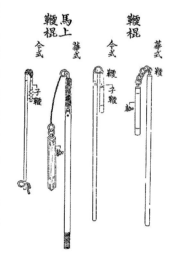

（四）小梢子棍

　　小梢子棍屬於短兵器，其梢子長度為15—20cm，棍身長度為45—60cm，梢子和棍身之間採長度約為15cm的鐵鍊或繩索連接。演練時一般單手持棍身。

　　在古代戰爭實踐中，由於步兵近身作戰的需要，不僅需要像大梢子棍這類長兵器對付敵人，混戰中失落了長兵器或長器械，近身而無所用之時，插在腰間的小梢子棍便派上了用場，隨手從腰間抽出打擊敵人或雙手各持一端用鐵鍊絞殺敵人。因短小精悍、靈活多變，極具殺傷力。小梢子棍和大梢子棍結構相同，長短棍分別為二尺、一尺。舞動時手持長端，也可手持短端，也可雙手各持。

　　由於宋金之間的戰爭，連枷逐漸傳到了南方，名字也慢慢有了變化。元明時期，連枷仍是軍中的制式裝備，在明代留下的踏青風俗畫中，有當時藝人走江湖打把式賣藝演練連枷的形象，這說明在明代，連枷的功夫已經在民間傳播開來。

　　小梢子又稱手梢子，可以雙打，也可以單練，更可配合其他器械使用，如單刀，滕牌等，主要技法有點、抽、彈、掃、纏、拉、捉、敲、打等，是靈巧實用的近戰器械。因此，小梢子棍也因其獨特的作用而在我國諸多兵器中佔有一席之地，並延續至今。

　　清王朝時，連枷仍是軍中制式裝備，但是根據記載，八旗兵、綠營和漢軍在裝備上有所區別。綠營兵用的連枷有兩種，一種長五尺四寸、圍四寸六分、通體漆為髹黃色，兩端鑽以鐵；另一種名為虎頭棒，長四尺、圍四寸六分、通體漆以髹黃色，上面繪有虎紋。漢軍用的是雙連枷，尺寸要比綠營的短，上面塗的是黃油，顯然是步卒使用的。

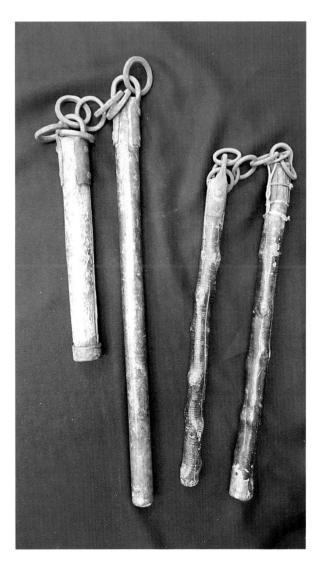
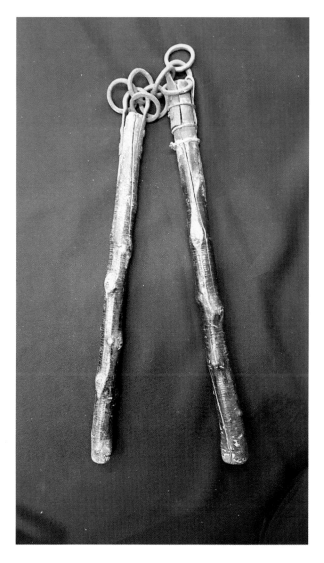

(五)傳統雙節棍與現代雙節棍

　　小梢子棍經過發展，演變為木質、鐵質材料為主的傳統雙節棍，棍鏈加長，兩節等長，這樣更好的平衡了兩節的運行，增加了打擊力度。在使用中可以雙手互換，棍體互換，短小精悍，實而不華。舞動起來更加靈活多變，揮撒自如，動作神出鬼沒，聲東擊西，出其不意，熟練後有如兩臂暴長，如虎添翼。

　　雙節棍與雙節棍的祖先們，作為曾經在血雨腥風攻殺戰守中的堅兵利器，直到清末民初，連枷淡出公眾視野，傳承千年的傳統功夫從此沉寂。直到李小龍威震世界武壇，連枷重現江湖，只是卻有了一個全新的名字：雙節棍！作為有效的大眾健身器械重新展現在世界人民面前，而我們正是這項新興項目的引領者。

　　雙節棍與現代科學巧妙結合，現代雙節棍的種類花樣繁多，特點又不盡相同，極大豐富了雙節棍的種類，使雙節棍跳出戰爭武鬥的範疇，跨越至健身表演娛樂的新視界，現代雙節棍主要以鋁合金、海棉等材料製成，棍體長度和鍊長也根據不同的技術特點也有所調整，尤其以研發多年的安全系列雙節棍為代表，以安全、輕便和專業為主導思想，最大限度地增加了適宜人群，從而大大增加了社會推廣的可行性，使大多數人練習雙節棍的願望得以實現，為雙節棍歷史性的大發展起到了巨大的推動作用。

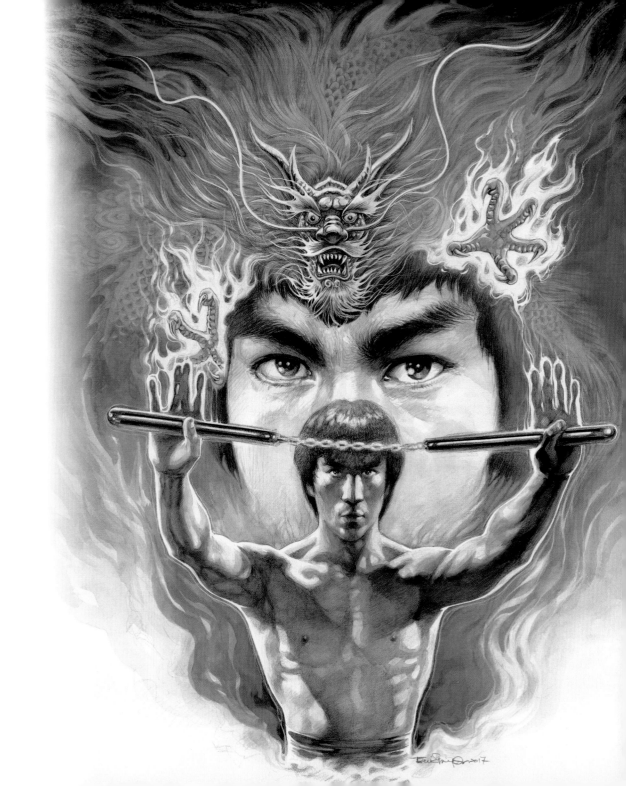

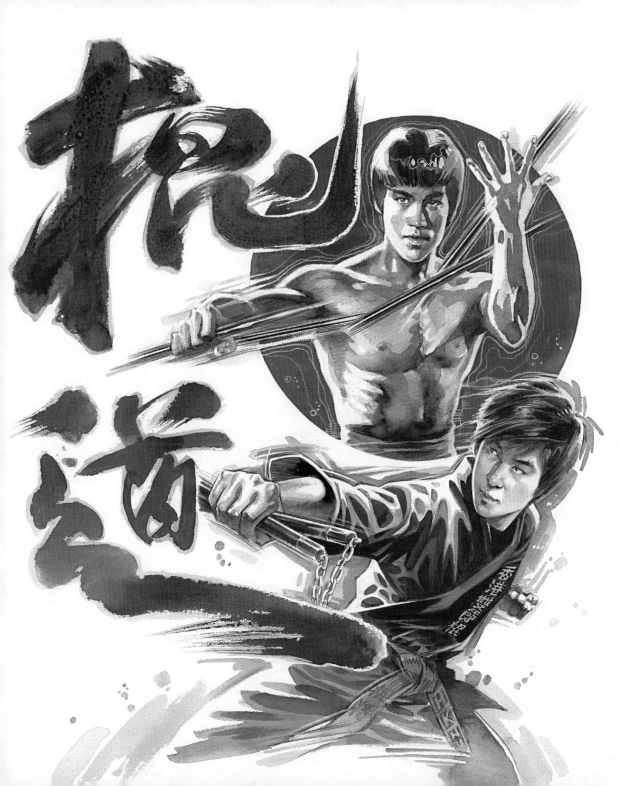

雙節棍精神
(一)棍道

經過近十幾年的發掘、整理和創新，並經過深入學習和探討，充分繼承中國傳統武術精髓並融合近現代雙節棍技術，針對不同人群開發了不同技術特點的套路和技法，無論三歲抑或八十歲，一樣可以練習雙節棍。

秉承中華武術弘揚的棍道"知禮、感恩、專注、堅持、自信、自律、擔當、分享"，致力於推廣雙節棍運動，向世界各國弘揚歷久彌香港的本土雙節棍運動文化，帶出健康快樂生活的新的理念和新的方式。使雙節棍愛好者強身健體、磨練意志、培養武德、兼愛他人，為共創和諧社會不遺餘力。

棍道雙節棍經過多年的發展，逐步進入完善，建立了獨到的核心優勢，贏得了人們的廣泛認可。

香港雙節棍總會秉承讓全世界1000萬人了解並學習雙節棍宏念。積極在全世界範圍內推廣規範化雙節棍教學。用心實現雙節棍愛好者在雙節棍領域的一切夢想。致力推廣雙節棍運動文化，使香港地區得以普及。透過媒體傳播，教學課程與舞台演繹，宣揚合法、安全、正確與健康的練習雙節棍訊息！令源遠流長的雙節棍文化再一次發揚光大、百花齊放！綜合武術，舞台視覺元素，擊技而創立的雙節棍運動文化。透過李小龍武術文化帶出雙節棍運動文化，帶出香港精神。創立開港以來唯一一個以雙節棍為主的機構，承傳文化，弘揚棍道。

（二）傳承

【尊師重道】

　　尊師：在棍道中要懂得尊敬師傅／教練，是每一個習藝者／學生應具備的最基本的品德。

　　重道：重視師傅／教練的指引和教導，方能在雙節棍道路上有所修為。

【忍耐克己】

　　忍耐：忍耐是用來克服雙節棍學習過程中遇到的困難的秘訣，只有忍耐，才能超越自己，在雙節棍或人生道路才能超越自己。

　　克己：如果一個人失去自我控制能力，無論在面對對手或處理個人事務的時候都會喪失判斷力，而導致無法處理事件。

【謙虛勤奮】

　　謙虛：藝無止境，在雙節棍學習中沒有絕對的高手，每個人都有自己的優點，切莫把自己當高手看，虛心學習每一個人的優點方能成大器。

　　勤奮：棍打千遍，其藝自現，動作會做不難，想要做的更好，一個動作打一千遍永遠比打五百遍的那個要好看。

【德藝兼修】

　　德藝兼修：一個技術再好的人沒有好的思想道德，也是被社會被大眾所唾棄的人。我們在教每一個人雙節棍技術的同時也給每一個人做正確的思想指導，讓每一個成員得到社會大眾的認可，己立立人，己達達人。

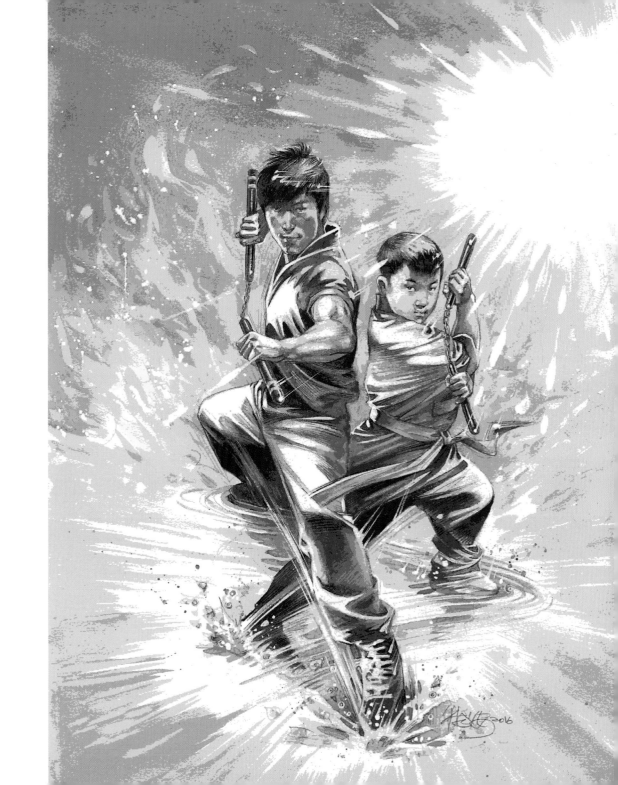

雙節棍八級八段體系

作為香港雙節棍總會創始人，經多年的研究並周遊列國，深入各地雙節棍組織走訪交流，充分繼承中國傳統武術精髓並融合近現代雙節棍技術，開世界雙節棍發展之先河，形成了獨特而完整的教學、訓練雙節棍八級八段體系。此成熟的雙節棍體系經過國內外知名專家的論證並認可，經香港棍總指定為向全世界推廣的理論和技術的基礎。

香港雙節棍總會段位證件 (Nunchaku Passport)，茲證明會員於識別身份與及紀錄考核晉升雙節棍等級。由劉師傅創立雙節棍八級八段制體系，每一級考核套路綜合身法，步法，腿法，眼法與手法，考核級數有相應的技術難度與不同的考核要求和達標準則。融會貫穿雙節棍手法的換手技，反彈技，舞花，離手，發力，拋棍，收棍與及手指技。

是一種全面評核雙節棍學習者水平的等級制度。

level 1	HK Nunchaku Association
level 2	HK Nunchaku Association
level 3	HK Nunchaku Association
level 4	HK Nunchaku Association
level 5	HK Nunchaku Association
level 6	HK Nunchaku Association
level 7	HK Nunchaku Association
level 8	HK Nunchaku Association

HKNA

香港雙節棍總會八級八段體系分別是：
黃帶一級（LV1），黃帶二級（LV2），藍帶一級（LV3），藍帶二級（LV4），
紫帶一級（LV5），紫帶二級（LV6），啡帶一級（LV7），啡帶二級（LV8）。
黑帶1-8段

香港雙節棍總會雙節棍技術體系導圖

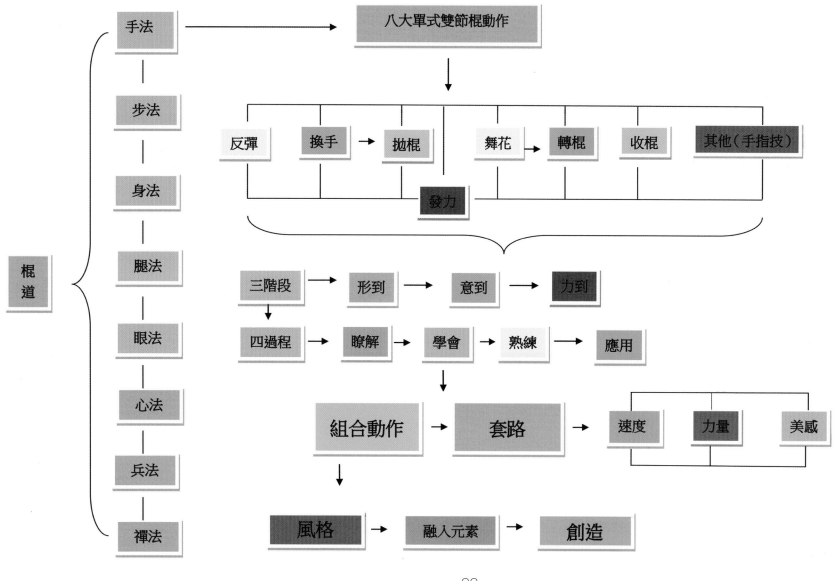

雙節棍禮儀

棍禮：

　　武術禮儀是習武者應共同遵守的最基本的道德行為規範，是習武之人文明禮貌的一種體現。香港雙節棍總會以揖禮為主，即相見禮，起源於周代以前，約有3000年以上歷史。

天揖（上揖）：

　　對師長行此禮。身體肅立，雙手抱圓，左手在外，右手在內，寓意左清右濁，把好的包住不好的，也是警惕自己，敦厚撲實，虛懷若谷。

時揖（中揖：）：

　　同輩行此禮。

土揖（下揖）：

　　用於後輩或學生還禮。

古代軍禮：

　　右手握拳，左手四指併攏自然覆裹右拳上，，左手拇指扣右手虎口，此禮左掌掩右拳相抱，表示"勇不滋亂"，"武不犯禁"，以此來約束、節制勇武的意思。後來演變為抱拳禮，在武術競賽、表演、訓練活動中應用。

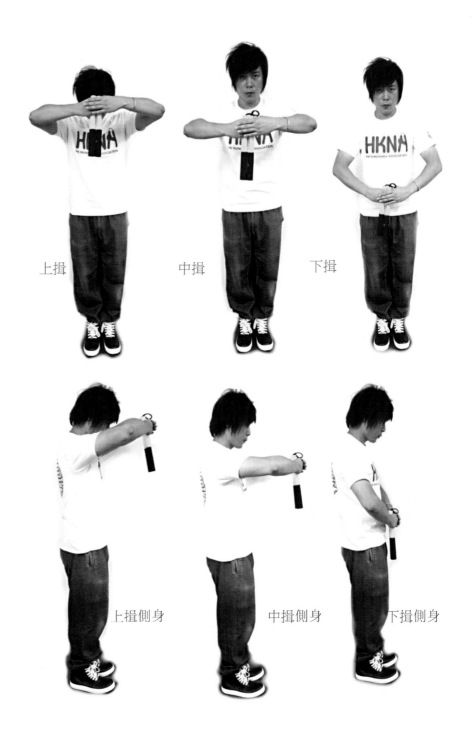

上揖　　　　中揖　　　　下揖

上揖側身　　中揖側身　　下揖側身

雙節棍勢

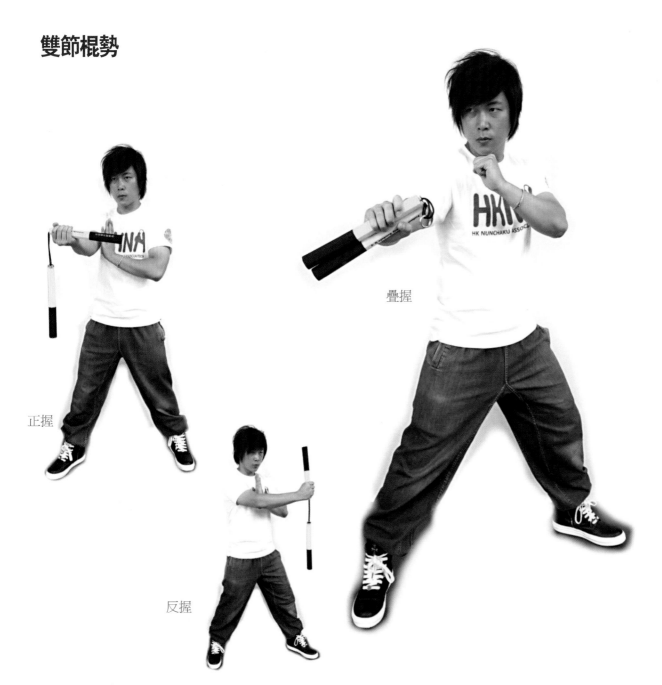

正握

反握

疊握

1、結構：

"棍體"和"棍鏈"、"棍頭"和"棍尾"

　　雙節棍的結構是由兩部分組成，分別是"棍體"和中間連接棍體的"棍鏈"。通常我們把棍體的其中一節稱為"Ａ棍"，另一節稱為"Ｂ棍"。 從單節棍體來說，我們把棍體分成兩個部分，靠近棍鏈部分我們把它稱為棍的"棍頭"，而另一部分稱為棍的"棍尾"。

2、握位：

"正握"，"反握"和"疊握"

　　握棍有兩種方法，虎口朝向棍的內端，稱為"正握"，通常我們都採用這種握法，相反，虎口朝向外端稱為"反握"。重疊棍握起來稱為"疊握"。

3、握法

雙節棍分為前端、中端、末端握法。前端握法常用於表演，

中端、末端握法用於實戰。

"正握"和"反握"也分上握位，中握位，尾握位。

上握位，一般以反彈，舞花，轉棍和拋棍技術為主；

中握位，一般以換手與技擊技術為主；

尾握位，主要以技擊攻防技術為主。

"疊握"為預備式，也可以作短棍使用。

4、攻擊路線

雙節棍的攻擊路線大致有9種，即正劈（由上向下劈擊）、正撩（由下向上撩擊）、左上撩（由右下向左上斜撩擊）、右上撩（由左下向右上斜撩擊）、左下劈（由右上向左下斜向劈擊）、右下劈（由左上向右下斜向劈擊）、左平掃（由右向左水平掃擊）、右平掃（由左向右水平掃擊）以及前擊（由後向前直線擊打）。

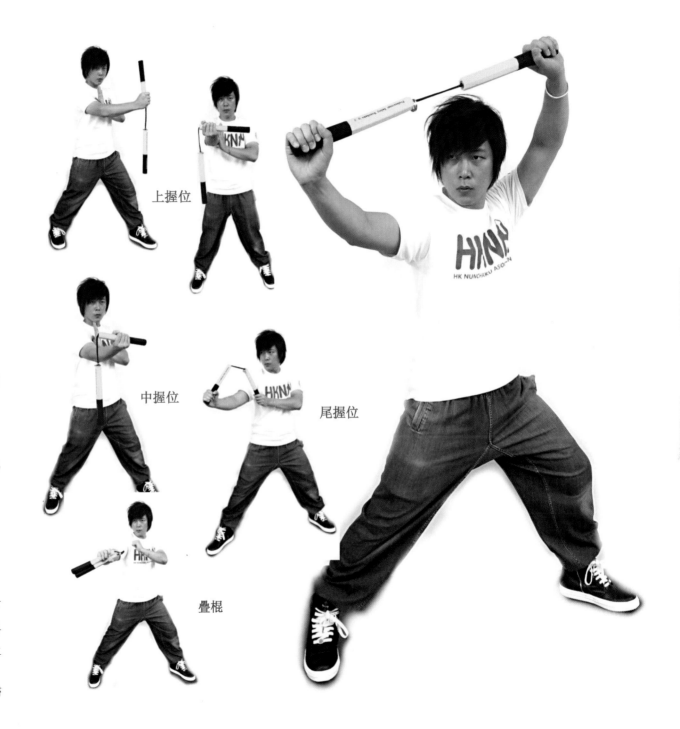

上握位

中握位

尾握位

疊棍

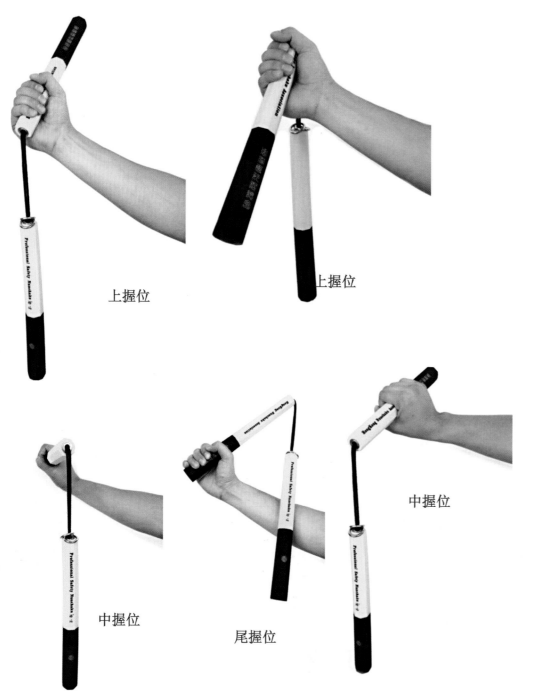

上握位

上握位

中握位

中握位

尾握位

5、起式

　　單手握棍起式時，可採用正握、反握、扛棍、垂棍和腋下夾棍等諸多不同握姿，可隨意放置雙節棍。雙手持棍起式時，雙手可以是上下放置，左右放置，也可前後放置，棍身可置於體前、體後、體側、頭上或胯下，可以雙手均正握，也可一手正握、一手反握，亦或是雙手均反握等。

　　練習時大可不必拘泥.只要不覺彆扭，盡可率性而為。

6、發力

　　撩和掃等揮擊發力應注意腕部的運用，腕部或扣（即向下劈擊時的動作）或挑（即向上撩擊時的動作），使棍端產生一個突然的加速，從而加大揮擊的力量。另外，應當使棍運行至攻擊路線大約一半距離時，速度和力量達到最大之後就應減速，以免浪費氣力，也便於回棍和換手。至於由後向前直線出擊時，則應力求快速、彈出棍後即回收，不可拖泥帶水。

7、回棍

　　回棍分為自然回棍和反彈回棍兩種方式。自然回棍，即棍運行至攻擊路線的盡頭後，直接變向繞回。反彈回棍，即棍在大臂內側、大臂外側、腰部或大腿等處反彈緩衝之後再變換路線。

8、換手

　　根據換手位置的不同，可分為以下9種：腋下換手、背後換手、腰後換手、肩上換手、腰側換手、體前換手、襠下換手、腿下換手、頸部換手。換手的一瞬間，雙手分別抓握棍身的兩節。至於是由正握換至正握、反握換至正握、反握換至反握，還是正握換至反握，練習時可自行掌握。

雙節棍常用定式

夾棍式：

　　雙腳一前一後站立。右手正握Ａ棍，Ｂ棍夾於腋下，左手置於體前。

背劍式：

　　右手握棍，棍在肩上，左手推掌。

自由棍式：

　　以自己最自然最帥氣自然舒適的姿態收尾。

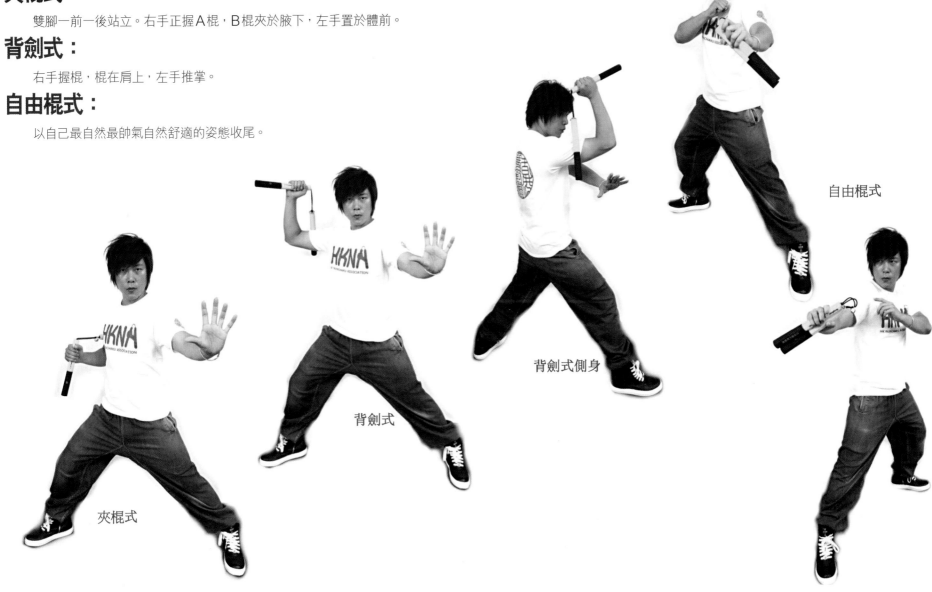

夾棍式

背劍式

背劍式側身

自由棍式

雙節棍類別

一、木質：

木質雙節棍比較高檔的有花梨木和檀木，也有用一般硬木製作的，雙節棍一般表面都上了漆，難以辨認是哪種木質，但按下面的方法起碼可能大概判斷木質的好壞。

重量：好的木頭木質比較細密，重量也會比較沉，以雙節棍的體積在手裡握著應該有一定份量，有墜手的感覺。

氣味：

細聞雙節棍是否保留原木氣味，還是濃濃的刺鼻油漆味。一般手工精細，珍貴的木料不會上油漆，會保留木材的獨特木味。

聲音：

把兩節棍體互相輕輕敲擊，緻密的木頭敲擊時聲音應該是"噹噹"的聲音，略帶金屬質感，比較清亮，而劣質的木頭聲音則比較暗啞，敲擊時要請注意不要光敲一個地方，均勻地把整個棍體輕輕敲擊一遍，聽聲音是否大致相同，以此判斷木質是否均勻。

木棍類雙節棍價格不一，而且重量也有一定分量，對於初學者未掌握好雙節棍技術，珍貴木材如黑檀，紫光檀，綠檀，紅花梨類適合觀賞，便宜木材基於重量，存在危險與風險高，不建議初學者使用。

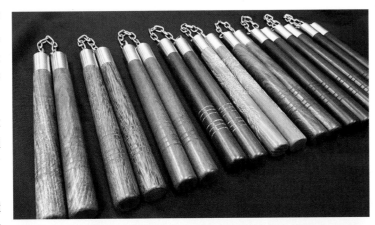

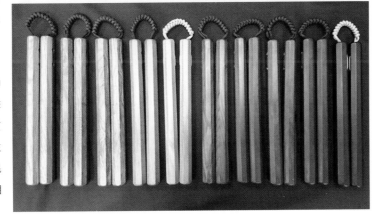

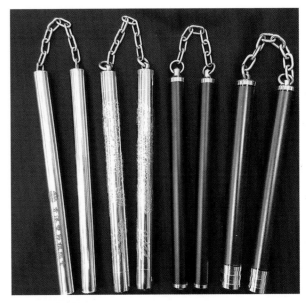

二、金屬：

金屬材質的雙節棍一般是無縫不銹鋼鋼管或鋁合金，主要檢查管壁的厚度，一般從分量和敲擊的聲音也聽得出來。手感大大別於木棍類與海綿安全棍類。當然危險程度也提高，不建議初學者使用。

金屬雙節棍分別有平頭和釘頭。平頭雙節棍把鏈接位置隱藏在棍內，讓雙節棍花式更流暢，不容易刮手；釘頭有內置承軸，揮舞更順暢，全方位發力更穩定。也有內置響鏈和無聲，內置響鏈大大增加演練效果，先聲奪人，讓雙節棍動作更具吸引力。無聲棍在演練不會造成音效，對於喜歡寧靜的棍客，必然首選。

表演用的雙節棍需要選擇較輕的；建議選擇不銹鋼質、220克以上350克以下的。

訓練或增加功力用可以按照個人喜好，是喜歡速度練習還是力量練習的，練習速度的建議選擇用輕一點的，練習力量選擇用重一點的，個人去衡量選擇。

三、碳纖維DIY雙節棍：

　　具備創新性，玩味重，突破了傳統雙節棍的視覺與手感，是一款可DIY的雙節棍。由47個組件構成。每個元件有多種材質可選，不同的材質搭配可得到不同的樣式、手感和重量！主要材料為鈦合金、碳纖維、peek。鈦合金可以回收再次利用，碳纖維、PEEK對環境不會產生污染。同類產品大多為木質、不銹鋼、普通塑料，這產品則使用了先進的鈦合金、碳纖維、peek等，同類產品一般為2條棒形連接的簡單組合構造，加入了平面軸承，旋轉快速流暢。加入了彈簧，起到吸能緩衝保護身體作用！產品的轉輪設計（加特林機槍）增添了動力感和速度感，16個邊軸孔給予了16支可選邊軸的創意空間，整體風格現代又神秘。 DIY任意搭配自己喜歡的樣式、質感、重量適應不同人群方便攜帶。

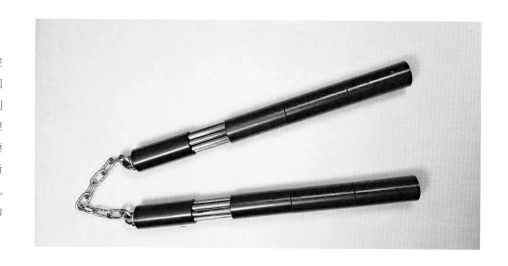

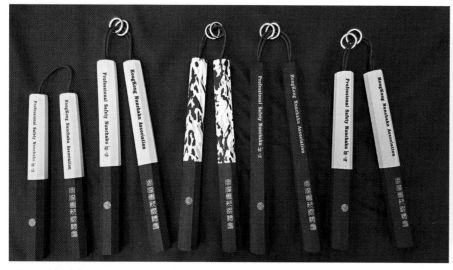

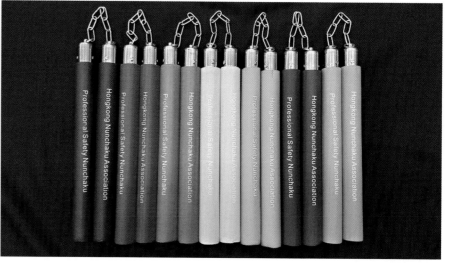

四、海綿PVC：

　　海綿PVC安全雙節棍適合大眾初學者進行練習，避免受傷，購買時主要檢查海綿是否細密，彈性好不好，有沒有刺鼻氣味等。另外整體也應該有點分量，完全輕飄飄的練習起來也受影響。

　　海綿PVC安全雙節棍分別有標準棍、加重棍和兒童棍。也有增加手感的鐵鍊海綿雙節棍，練習時接近不銹鋼雙節棍的速度與效果，而且也全方位保障自己。總會也推出了很多不同色彩雙節棍選擇，提升視覺上效果與獨特性。特別版有七色雙節棍，也有迷彩與粉紅色等。小朋友3-8歲可以選用兒童雙節棍。

五、LED：

　　LED雙節棍為舞台而誕生的神兵利器。在舞台演出，為節目氣氛帶來強大震撼的光效視覺，色彩炫目，猶如置身光效世界。總會自家研究，歷時兩年，不斷重複修改，測試，改良與調整，終於研發出新一代光效強勁，手感優越的LED雙節棍演出器材。可外接USB充電，持續閃耀舞台。

雙節棍選購規格

　　（1）如果是新手則應當選擇安全海綿訓練棍，既避免訓練動作時錯誤傷害，也可以慢慢練習雙節棍感覺，不會因為經常打到或碰到產生抗拒。攜帶放便，重量也輕巧，能更快更容易掌握動作要求。雙節棍直徑約2.5-3CM，棍長約25-30CM，棍鍊16-18CM，總長約65-78CM，棍重由130克-180克。

　　（2）有一定雙節棍技術的朋友，一般使用180克或220克的不銹鋼雙節棍，直徑22MM，棍長30CM，鍊長16CM。如果手臂力量較大，可以適當選用300克的不銹鋼雙節棍。不建議使用超過300克或低於180克的棍子練習。過於重的話，不利於控制雙節棍，容易使手腕、手臂受傷；過於輕的話，達不到訓練目的，效果不佳。

　　（3）棍鍊和棍頭是比較重要的，因為它連接著兩根棍子，它的結構直接影響了安全性和舞動時的流暢性，所以要多加觀察，看鍊子接口處焊接是否嚴密，棍頭轉動是否靈活，舞動起來不應該有太大聲音。

　　（4）每一個雙節棍愛好者在條件允許下都應該配備至少三種棍子：海綿安全棍、不銹鋼棍、木棍。海綿安全棍可以練習動作，也為訓練難度動作時的最好器材。不銹鋼棍和木棍用來練習手感，木棍如果選擇重一點的可以練習手腕部力量，三種不同的棍子交叉練習，以後則可以適應任何的棍子了，不會出現因為棍子不稱手而影響使用的現象。

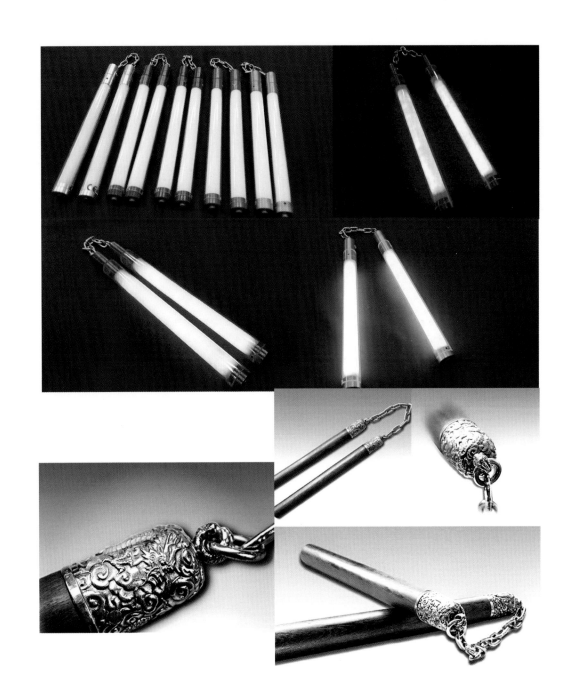

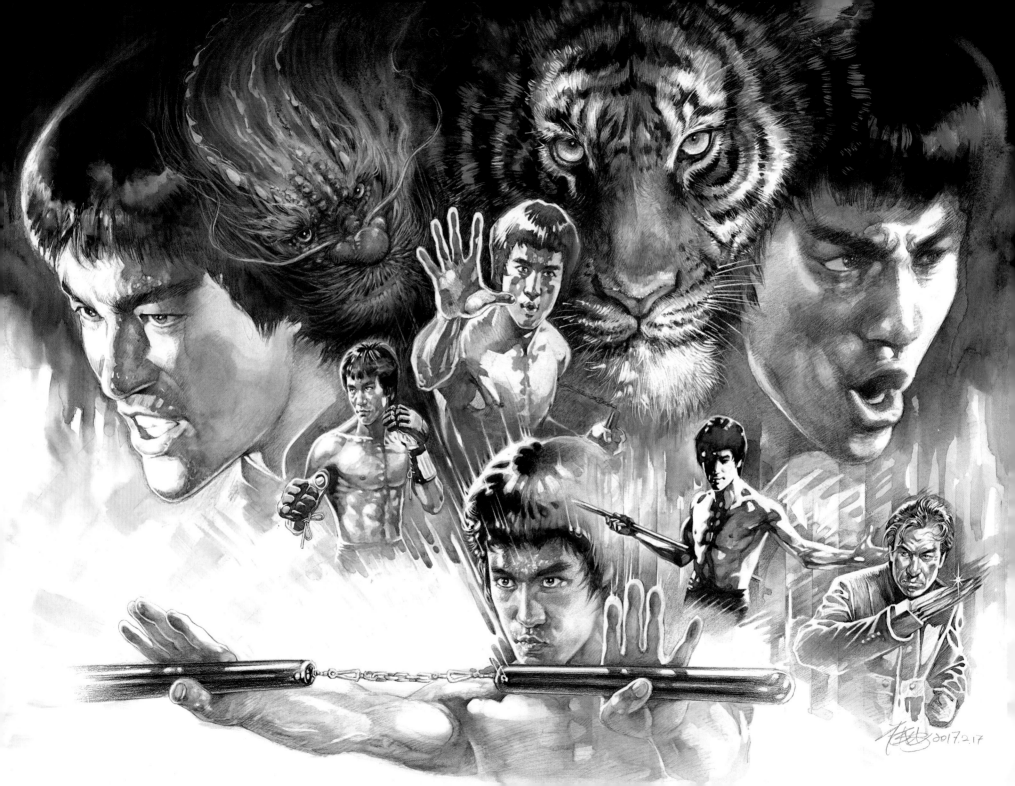

雙節棍名字來源

　　一樣武術器械的風行，總會伴隨著名稱的多樣化。1960-1970年代，隨著功夫巨星李小龍多部電影的上映，在北美和亞洲地區掀起了學習中國功夫的熱潮。李小龍的銀幕形象，一時間成為中國功夫的標誌深入人心，他所使用的兵器雙節棍也隨之風靡全世界。1972年的電影《精武門》中首度將雙節棍搬上銀幕，自此之後，雙節棍便在全世界造成了一股風潮，連美國警察也開始佩戴雙節棍作為武器。雙節棍也是這樣，有叫「雙節棍」、「二節棍」、「兩節棍」、「雙截棍」這樣的叫法。周傑倫的歌曲《雙截棍》確實又讓這種兵器火熱起來。所以現在很多人都叫它雙截棍。但截有割斷，弄斷，阻攔的意思。所以玩雙節棍的朋友還是習慣叫雙節棍。李小龍以及我們的長輩們叫它二節棍。漢語中雙節棍的別稱有：雙截棍，二節棍，兩節棍，兩節鞭，二龍棍，雙龍棍，盤龍棍，龍虎棍，雙節鞭等。 雙節棍的英文，以前意譯的two-section stick（或two-section cudgel）「兩節式的短棍」，但此翻譯冗長累贅，後來用的都是nunchaku（或簡稱為nunchuck）。

　　根據世界上最大、最權威的《牛津英語詞典》（The Oxford English Dictionary）所載，雙節棍nunchuck縮略自nunchaku。這個nunchaku來自琉球的沖繩日語，原指一種打穀脫粒用的木製農具。牛津接著指出，這個nunchaku可能來自閩南語，在明、清兩代，琉球與福建交流密切，琉球的留學生到中國學習，學的多是帶福州口音(閩南語)的明清官話。而日語雙節棍這個詞起源於中國福建的連枷棍(lian jia gun)。雙節棍日文：ヌンチャク，由於日文有兩種形式，來假名和片假名，能吸收很多外國詞彙。日本人譯了很多英語裡沒有的詞，如劍道(kendo)、柔術(jujutsu，現在稱作"柔道")、弓道(kyudo，弓劍術)等。

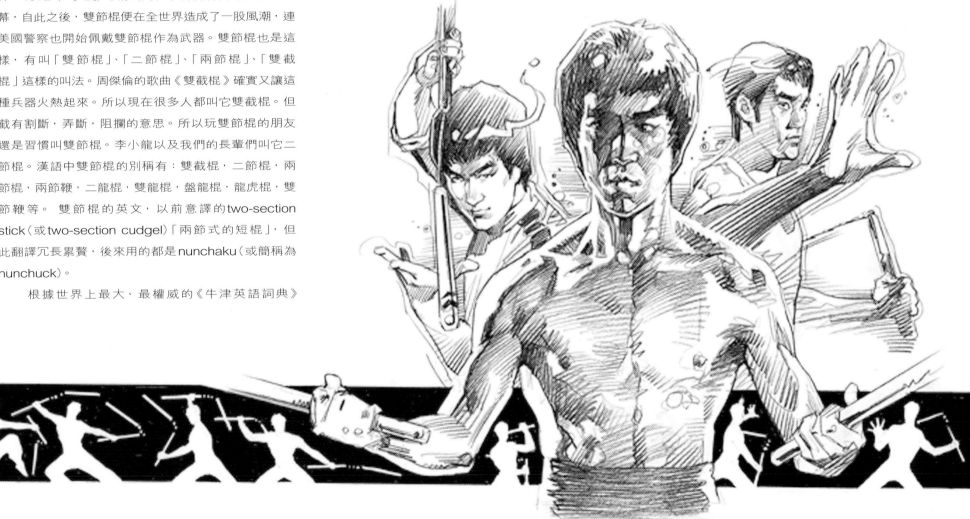

雙節棍流派

- 日本沖繩和菲律賓的棍法樸實無華,以擊打技術較多,也使用抓握和固鎖技。

- 韓國跆拳道注重攻防動作,讓雙節棍技術上顯得更華麗具有表演性,配合腿法與騰空動作。

- 中國雙節棍,武術基本功元素,也有加入武俠風格的瀟灑飄逸技術。但也有人練習傳統連枷、梢子棍等兵器,已接近失傳,極需重點保護。

- 自由棍法(Freestyle)實際上是一個新興雙節棍練習模式,特點是著重在表演,極少實戰對練,作為和平年代的一項表演藝術廣受大眾歡迎。隨著互聯網等信息工具的發展,雙節棍越來越廣為人知,人們對此抱以極大的興趣,各種雙節棍的玩法被開發出來並傳播開來,使得該項運動迅速發展,越來越多的人自學雙節棍並將其作為一項表演技能。棍法的華麗、套路的美感在此得到了完美的詮釋。

- 香港綜合中西雙節棍文化與發展,揉合花式,雙節棍對抗性訓練與及舞台視覺演出效果。創立香港雙節棍八級八段考核制度,讓雙節棍運動更有系統與規範化發展。

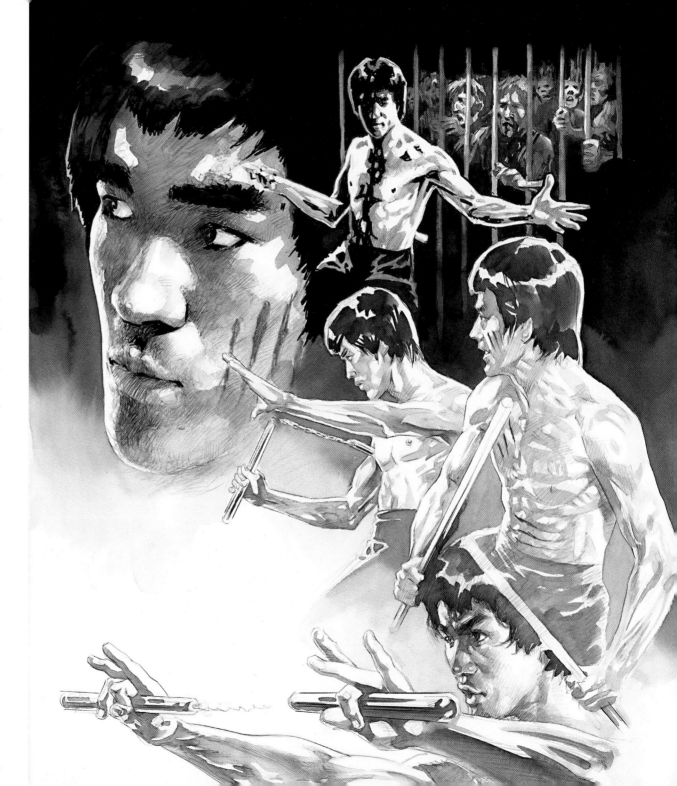

雙節棍好處

一、提高身體的靈活性、協調性和敏捷性，各種步伐的運用和躲閃的技巧使它代替了平時的跑步和其他有氧運動。消耗身體過多的熱量，幫助減肥或維持適當體重。增強心肺功能，促進血液循環。減低患上心臟病、高血壓及糖尿病等慢性疾病的機會。增強身體抵抗力，減低患病的機會。

二、開發智力，增強注意力，因為要練習左右手，使左右腦得到充分的利用。而且練習時注意力必須集中，一心不能二用。

三、培養瞬間反應能力，在日常生活中發生緊急狀況時，能在瞬間採取適應變化的行動。

四、強壯骨骼，預防骨質疏鬆症，端正姿勢，練習時挺胸收腹，幫助舒展筋骨，減少腰酸背痛，使很多因上網、上班和上課而產生的坐姿不正現象得已糾正，減少了駝背近視的發病率。

五、活動全身各部位和關節，增加身體及關節的柔軟性，及靈活性使人更靈活，減少受傷的機會，使全身活動自如，降低頸椎、脊椎及關節等部位的發病機率。

六、培養堅韌不拔的毅力。練習過程中，經常會伴隨著累、苦、痛、熱，但有恆心的忍耐與努力必將獲得成功的喜悅和自信。

七、培養處事果斷的能力。練習雙節棍經常無法借助他人，身陷重圍也必須以己之力解危。持之以恆的研習，就可培養眼觀六路、耳聽八方，處事果斷的能力。

八、培養耐久力。雙節棍術是棍、體合一的運動，常練習能提高肌肉和呼吸系統的耐久力，增強體質，幫助改善身型，強壯肌肉。

九、簡單易學，增強自信心，培養高尚的武德，加強團隊精神。

十、練習雙節棍可以強身健體、防身自衛，又能登上舞台展示自我。

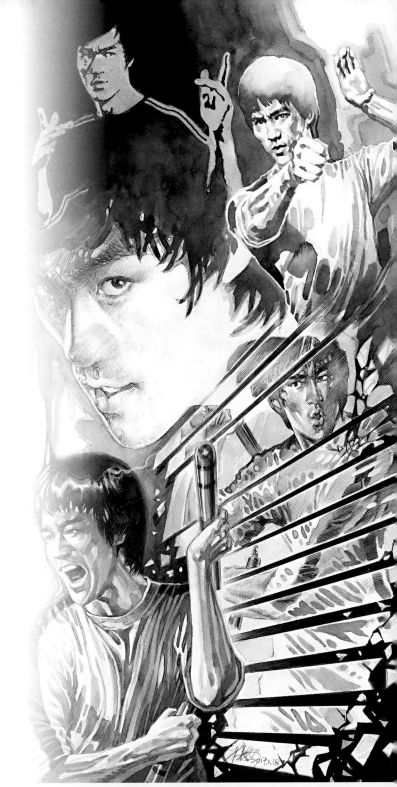

雙節棍基本15式

　　雙節棍是一種軟中帶硬，柔中有鋼的兵器，短小精悍，攜帶方便，具有能收能放，近戰時能發揮其威力無窮的優點。不僅簡便易學，而且經常使用的話，能增強腕力，協調身手，而且還能大大地提高身體的靈活性和敏捷性，又可以鍛煉膽識，培養堅忍自律的美德。雙節棍的技術分為攻擊、防守、反擊三部分。動作變化無窮，其招簡分為劈、掃、撩、雲、打、抽、提、拉等等。

　　傳統的雙節棍是以實戰基礎十二式為基礎，隨雙節棍運動發展，其實在教學中這是不夠全面的，實戰與時下花式是有很大區別的。

　　在這章別我們採用了香港雙節棍總會制定的一種新型基礎動作教程，對比傳統的基礎動作教程有著極大的創新意義！

類別：

　　雙節棍共分八大類：換手技，反彈技，舞花技，轉棍技，發力技，拋棍技，收棍技與及手指技。

　　八類棍法融入陰陽對立思想，極其方便理解，各基礎動作名稱的稱呼實質化，對新手而言聽起來更容易明白。

雙節棍禪

1、取捨：

　　雙節棍，捨一，方能取一。順勢：若要運棍如風，必須順大勢為我用，逆勢行必挨打。

2、合一：

　　欲擒先縱，欲發先收，欲力先蓄，收放自如，想把雙節棍運用的流暢，必須把自己和棍合為一體。剛柔，剛柔相濟，以柔為剛，以柔致剛。棍為鋼，鍊為柔，運棍時剛勁，轉棍時輕柔，才是雙節棍的剛柔並濟。

3、唯物：

　　棍者都是徹底的唯物主義者。雙節棍永遠不可能超越作為棍本身屬性的極限，棍者也是依據雙節棍獨特的屬性來創造招數的。

4、萬變不離其宗：

　　雙節棍可能是兵器中變化最多的武器之一。抬手一變，收手一變，雙節棍的基本十五式原地動作，卻能演化出成千上萬個組合動作，讓人眼花繚亂目不暇接。

5、息息相關，關關相扣

　　雙節棍沒那麼簡單，也沒那麼難。必須掌握動作要點，精雕細琢。一個動作，要點是甚麼，怎樣就是怎樣，不能"只知其一，不知其二"，囫圇吞棗，一知半解。練好一個基本動作，再練下一個動作，決不可貪多求快。這是根基。錯誤的動作練得再多，不如不練。練錯100次，不如練對1次。

6、重複枯燥地快樂享受雙節棍

　　棍打千遍，其義自現。永遠記住，雙節棍是練出來的，而不是想出來的。堅守500遍法則。什麼是500遍法則？一些習練者會不屑一顧。殊不知，通過這500遍的練習，在能對基本功的要訣有深刻的體會與理解。500遍法則是底線，500遍的基礎上，要達到1000遍，甚至更多。數量改變質量。

7、動中求靜，靜中求變

　　平心靜氣，戒驕戒躁。在修練基本功的過程中，必然會因為重複同樣的動作枯燥乏味。此時，需要摒棄一切雜念，堅定信念，堅忍不拔，方能有所成。把該做的做到，把會練的練好。重複，重複，重複能創造天才。厚積而薄發，學然後知不足。

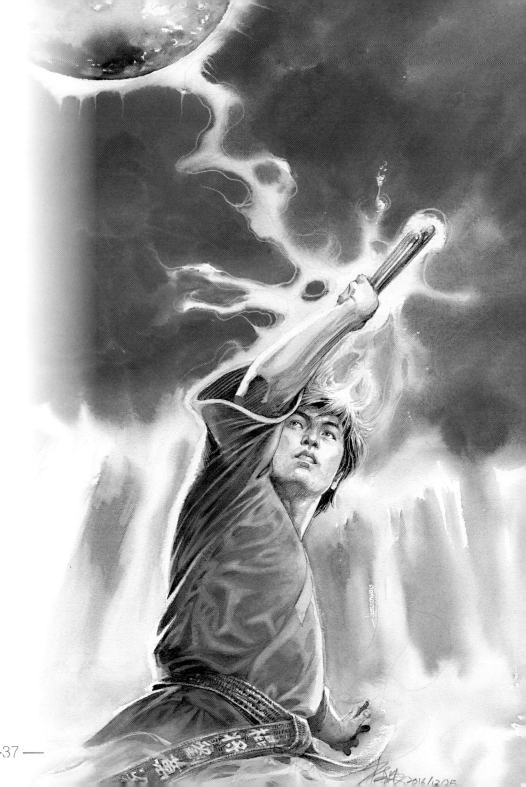

墨子

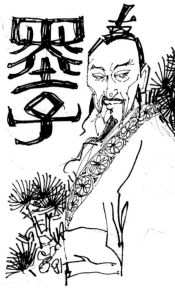

戰事頻繁的戰國末期，墨子並非公輸般說教理論，他在軍事謀畧，武器的發明及改造，處之均顯天才軍事家本色，他受民用的連枷的啟發，經改良後變成在戰場上攻堅或守城，都有顯注的成效據說「連枷棍」就是雙節棍的前身。

墨子原名墨翟，少隨父學藝，他心靈手巧，十來歲已成能工巧匠，楚興當時極負盛名的魯班媲美。

墨子師從史氏，對孔子的儒家學說也有深刻的研究，對崇尚權威弱之學節批評絕。

魯班 王征

兼愛

「眾生平等」、「官無常貴」、「民無常賤」，「用犬尚賢」，墨子創「墨家學派」、他的主張得到百姓擁載追隨，並在多國為官推崇墨家學說，形成一般政治影響力。

魯班是著名工匠，使斧技術無人能及，曾有「班門弄爷」之說，楚惠王命魯班設計製造此樓車，更高的雲梯，準備進攻宋國。

墨子得到楚惠主要進攻宋國的消息，立郎跑了十天十夜，到楚城鄖都，罗見楚王，游說楚王不要攻東比楚國弱小十倍的宋國，有墨子在可破魯班的雲梯，楚國攻宋國，計劃必不得逞。

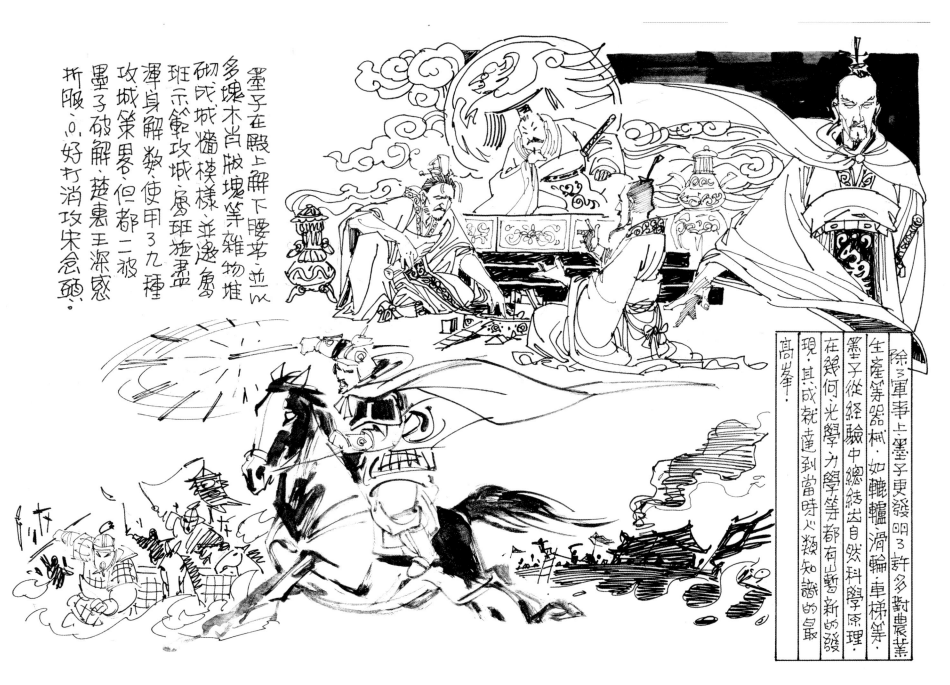

墨子在殿上解下腰帶，並以多塊木片做塊等雜物堆砌成城牆模樣，並遣魯班示範攻城，魯班施盡渾身解數，使甲3九種攻城策畧，但都二被墨子破解，楚惠王深感折服，只好打消攻宋念頭。

除了軍事上墨子更發明了許多對農業、生產等器械，如轆轤、滑輪、車梯等。墨子從經驗中總結出自然科學原理，在幾何、光學、力學等都有些新的發現，其成就達到當時人類知識的最高峯。

流星趕月 白蛇吐信

流星趕月白蛇吐信

　　動作要點：右腳在前，右手握住棍端，在體側作順時針或逆時針立圓掄棍。動作説明：臂部與肋部不可距離太遠，揮動時以腕部發力為主，左右手均需練習。此式主要用於保護體側。棍揮彈而出時，肩、臂、肘、前臂等部位要同時向前彈伸，當棍收回時肘部要偏離身體一些。此式可用於攻擊對方頭、肩等部位。

正手握棍，手臂伸直，掌心向上，棍向後轉動，背劍式

第一式 白蛇吐信 流星趕月

背劍式，棍向前直線劃出，扭手腕夾棍

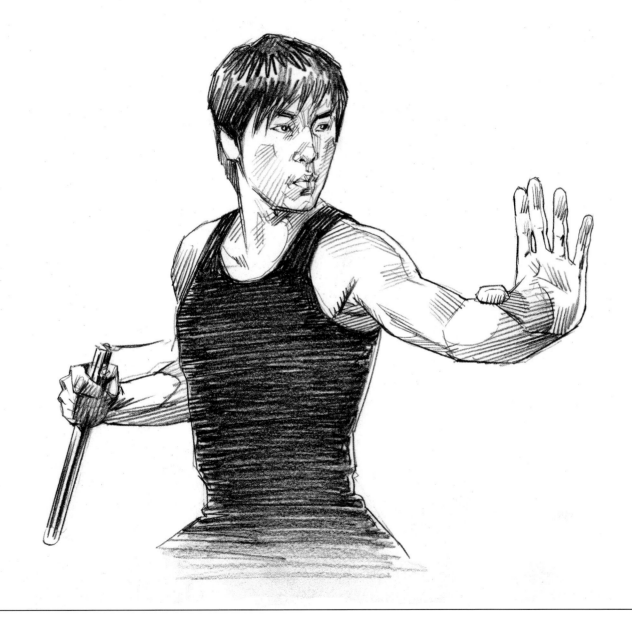

第一式 白蛇吐信 流星趕月

夾棍式，推左掌定勢。

第一式流星趕月，白蛇吐信動作完畢。

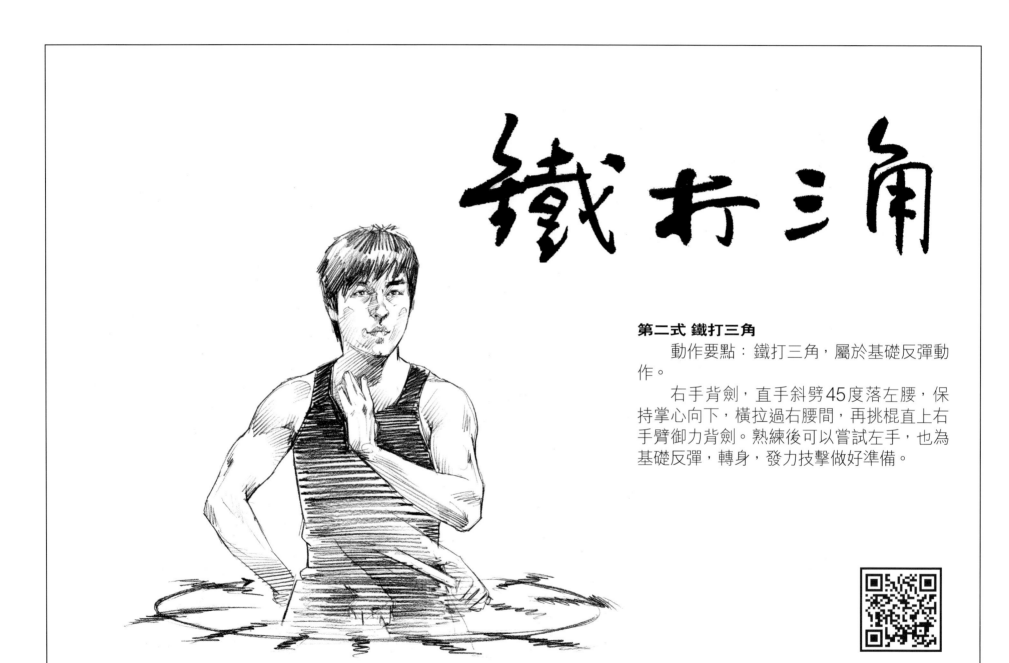

鐵打三角

第二式 鐵打三角

動作要點：鐵打三角，屬於基礎反彈動作。

右手背劍，直手斜劈45度落左腰，保持掌心向下，橫拉過右腰間，再挑棍直上右手臂御力背劍。熟練後可以嘗試左手，也為基礎反彈，轉身，發力技擊做好準備。

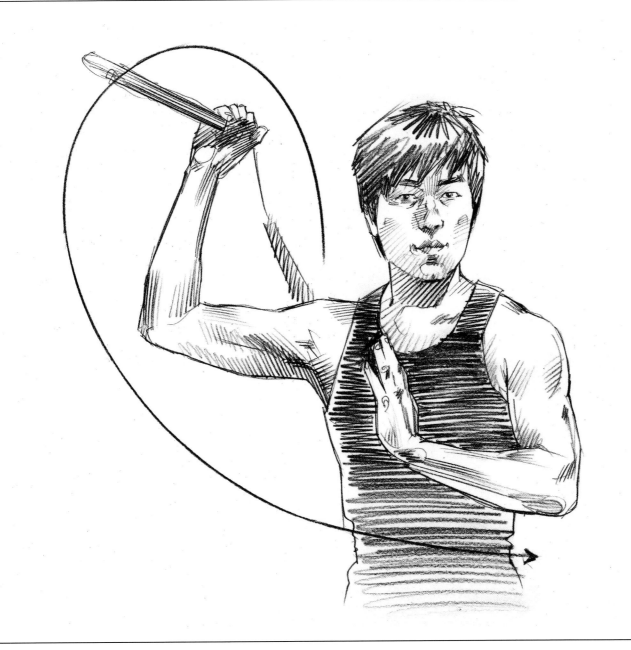

背劍式，向左45度劈下左腰

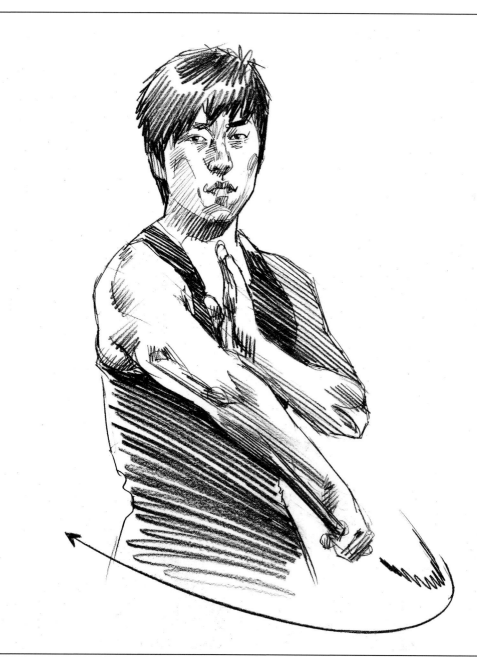

第二式　鐵打三角

由左腰橫拉至右腰

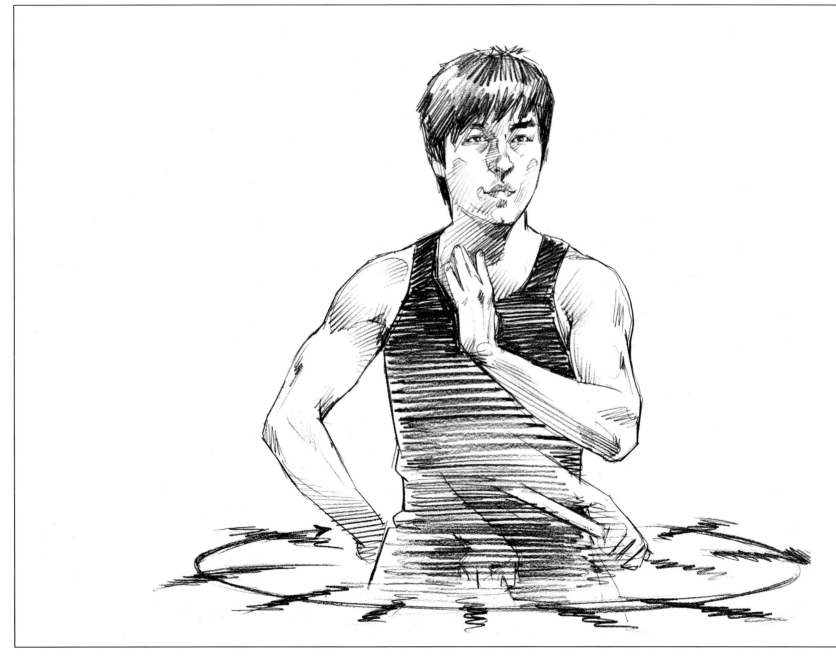

第二式　鐵打三角

橫拉至腰，注意手腕不要翻起

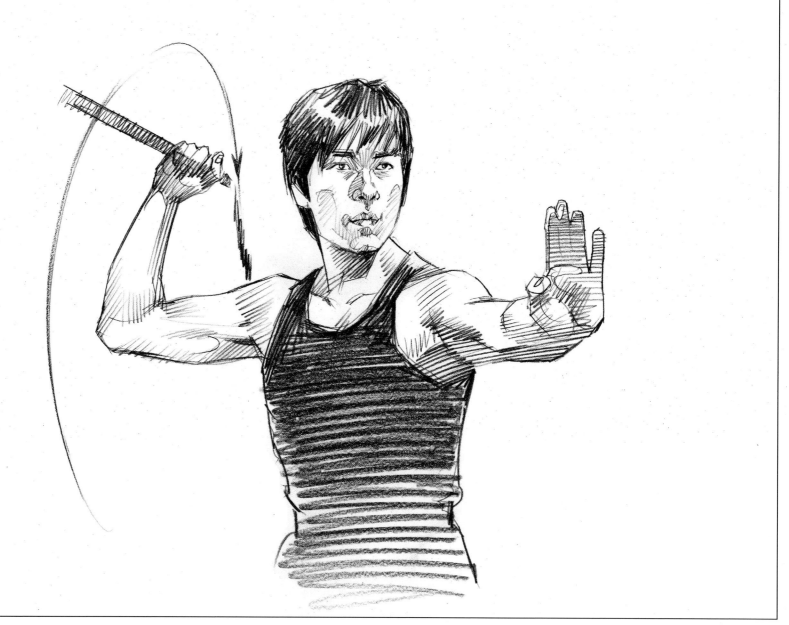

第二式　鐵打三角

由右腰向上直挑起，背劍式

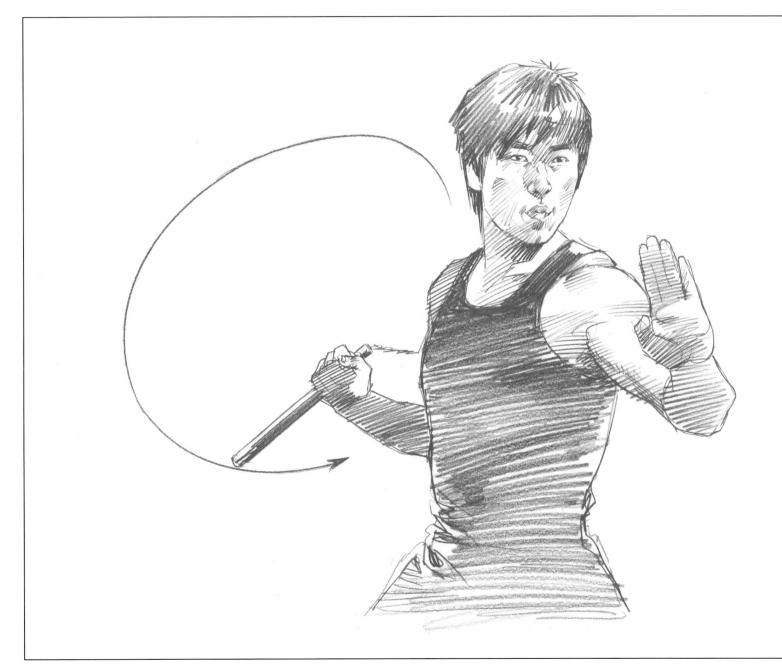

夾棍式，定勢推左掌。

第二式鐵打三角動作完畢。

蘇秦背劍

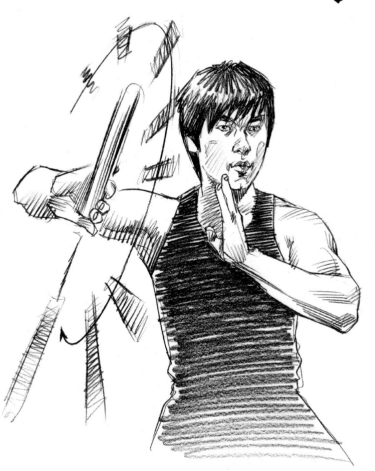

第三式蘇秦背劍

　　動作要點：蘇秦背劍換手訓練，也是基礎換棍的重要動作。

　　注意撩棍而上，以鼻子為中心作交匯點，棍保持直，不要讓棍搖晃或扭曲。

　　慢慢練習換手感覺，後續可以加快而帶出撩棍勁道。

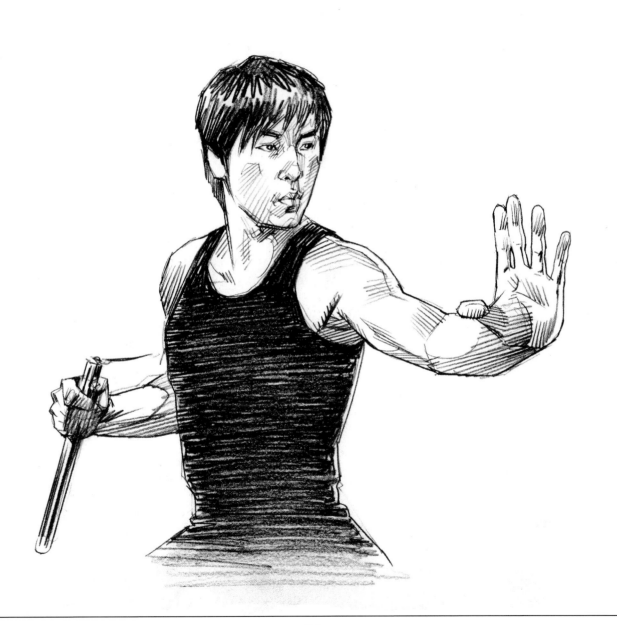

第三式　蘇秦背劍

由夾棍式開始

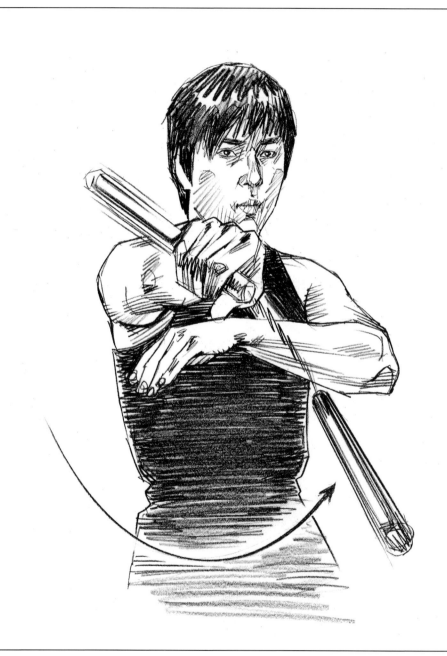

第三式　蘇秦背劍

右手向上挑棍，至右肩背劍式

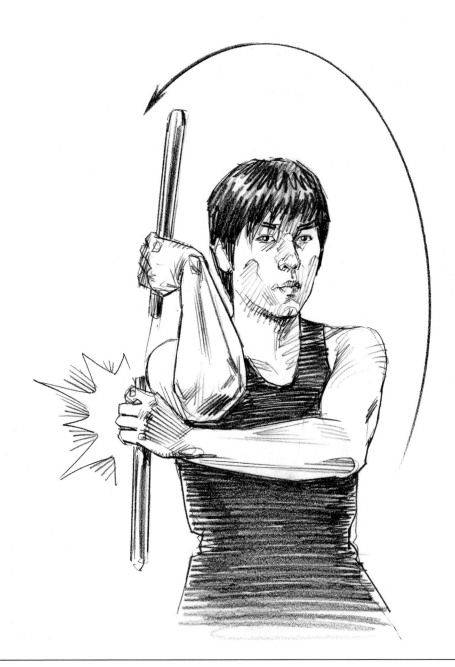

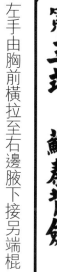

第三式　蘇秦背劍

左手由胸前橫拉至右邊腋下 接另端棍

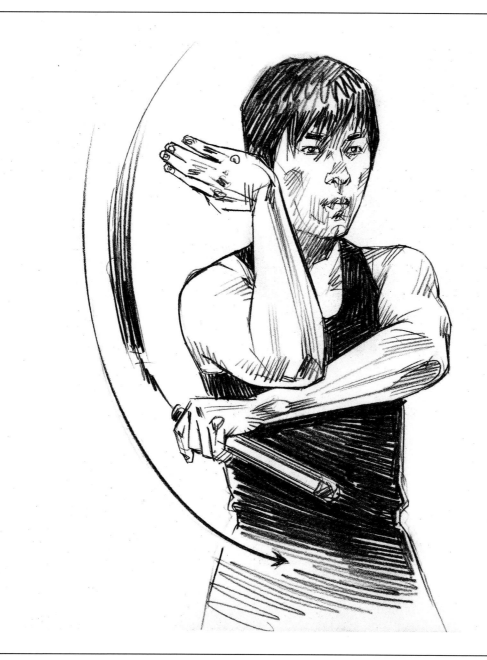

第三式 蘇秦背劍

右手放開，左手由下撩上挑到左肩

第三式　蘇秦背劍

注意幅度，保持棍與繩子呈直線，更有效撩棍

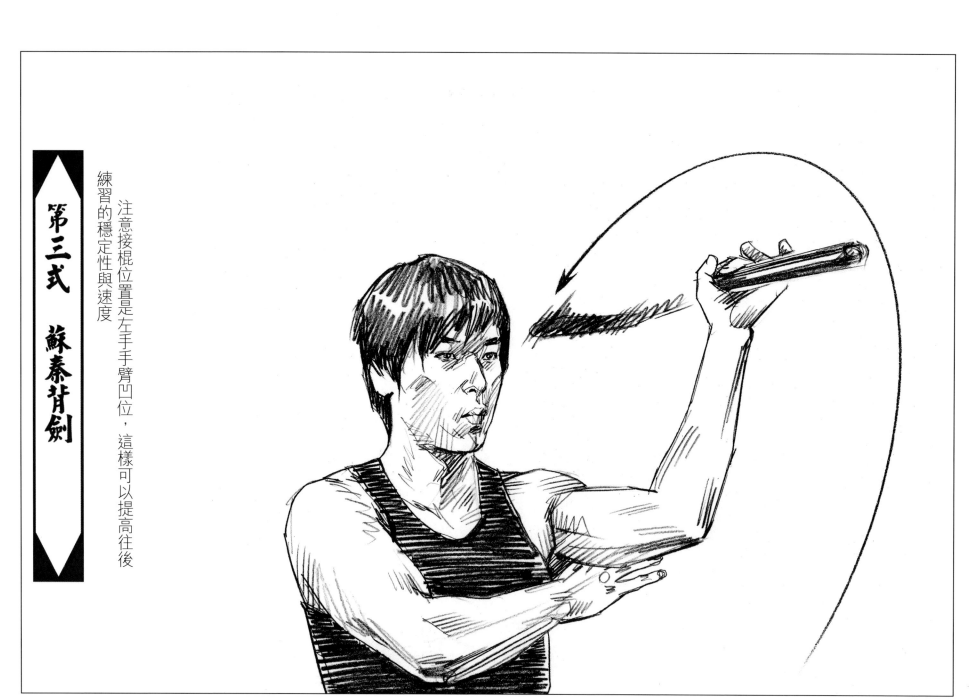

第三式　蘇秦背劍

注意接棍位置是左手手臂凹位，這樣可以提高往後練習的穩定性與速度

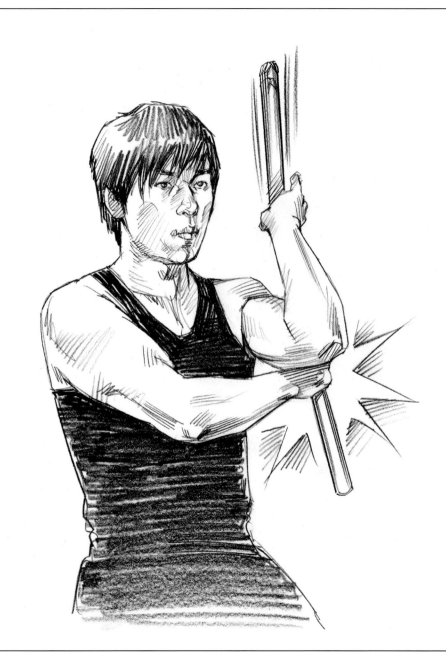

第三式　蘇秦背劍

左手接棍後，右手往下撩上挑至右肩

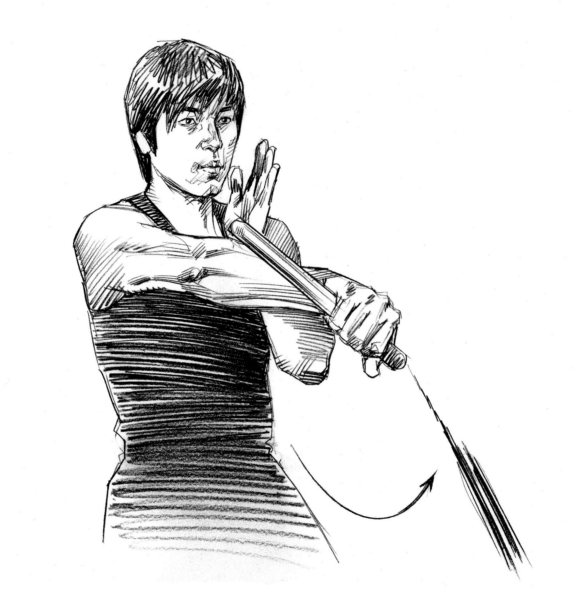

第三式　蘇秦背劍

保持撩棍是直棍，提升速度

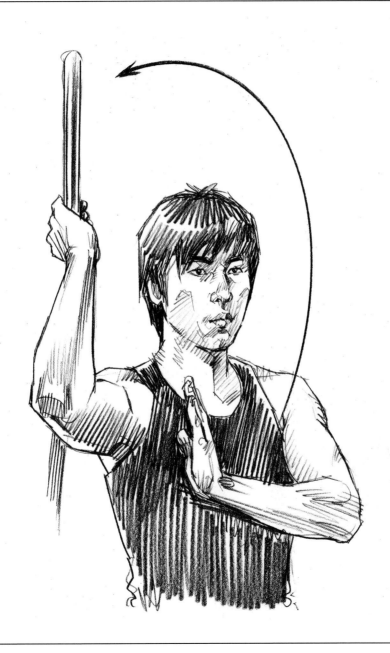

第三式　蘇秦背劍

右手背劍式，左手護手於胸前

第三式　蘇秦背劍

右手白蛇吐信，棍打出的幅度越直，夾棍會更容

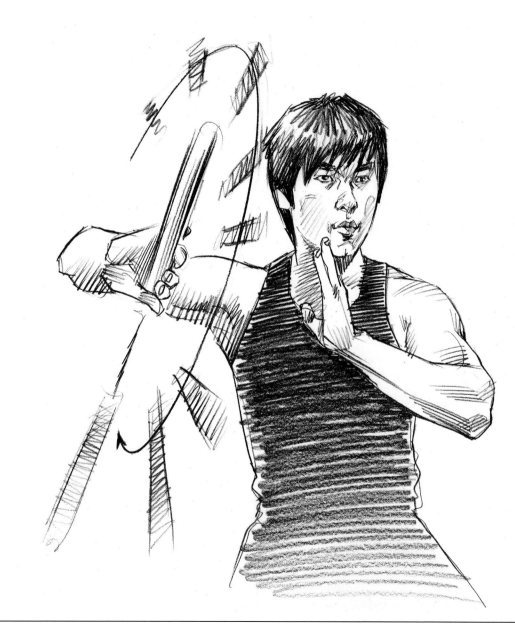

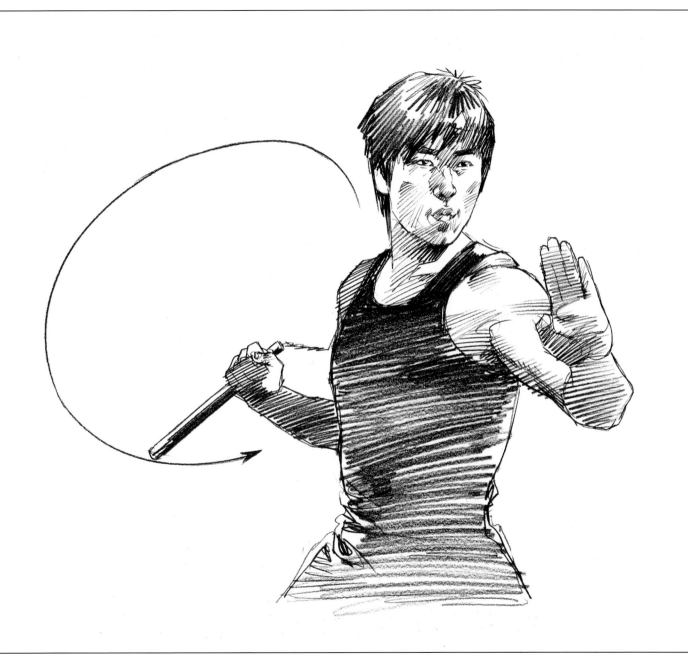

第三式　蘇秦背劍

夾棍式，定勢推左掌。

第三式蘇秦背劍動作完畢。

翻山越嶺

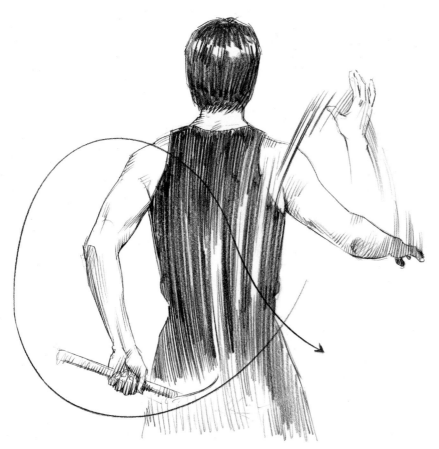

第四式：翻山越嶺

　　動作要點：翻山越嶺換手訓練，也是基礎換棍的重要動作。此動作手握位為棍中，之前我們的動作強調都是棍頭，因此大家需要注意，也要留意背劍動作不要超越肩，手肘可以貼肋骨更好。撩棍由下外而上，以背脊為中心作交匯點，棍保持直，不要讓棍搖晃或扭曲。慢慢練習換手感覺，後續可以加快而帶出撩棍勁道。

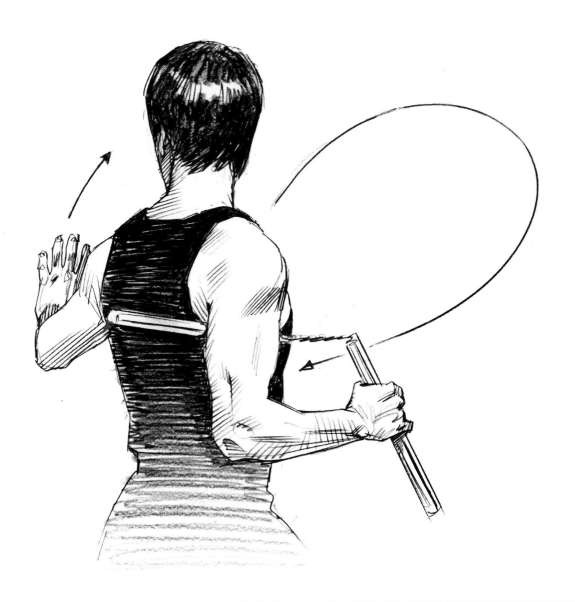

第四式　翻山越嶺

夾棍式開始，右手向右側由下而上撩棍上背

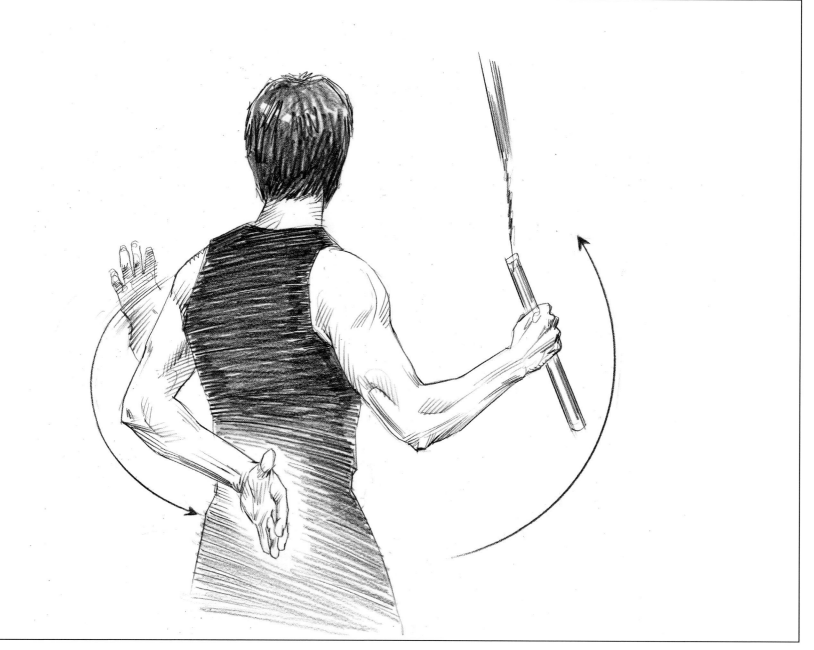

第四式　翻山越嶺

棍由側撩至背部，左手置於背部，手背貼背部

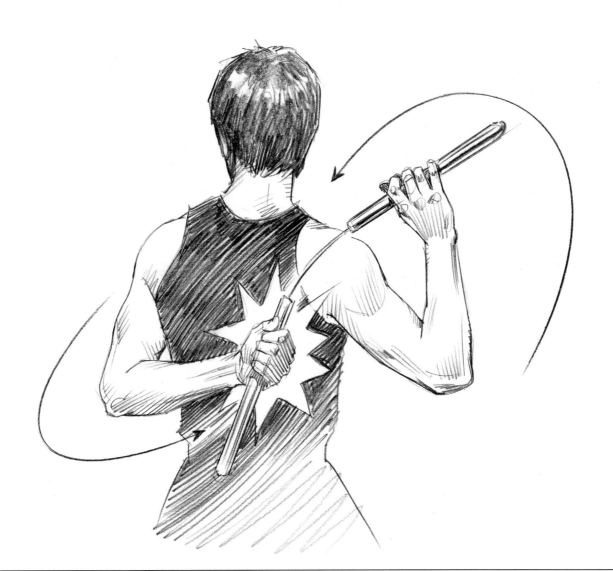

保持右手手肘貼肋骨，不要將手肘舉起，這有助日後加強穩定與速度

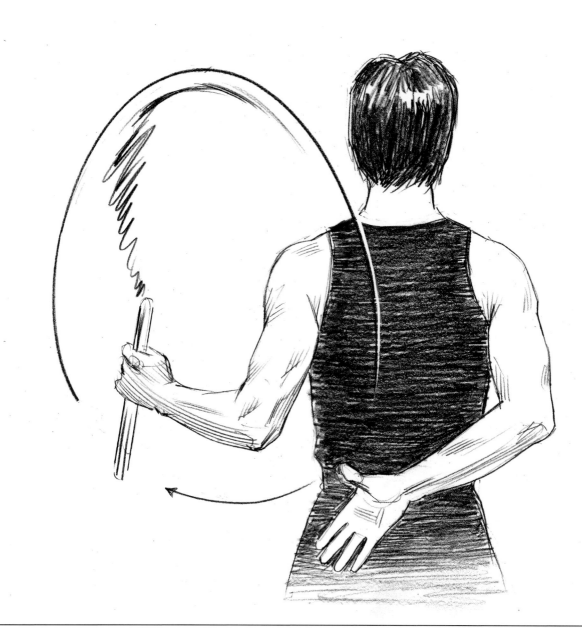

第四式　翻山越嶺

右手放開，左手向左側由下而上撩棍上背

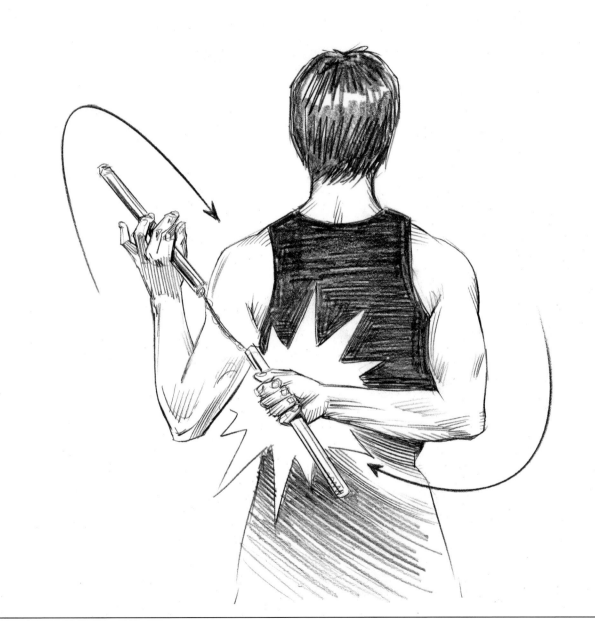

第四式　翻山越嶺

左手保持手肘貼緊背骨，不要讓手肘提起，右手接棍

第四式　翻山越嶺

左手放開，右手在背後，向右側由下而上撩

棍上背，挑至背劍

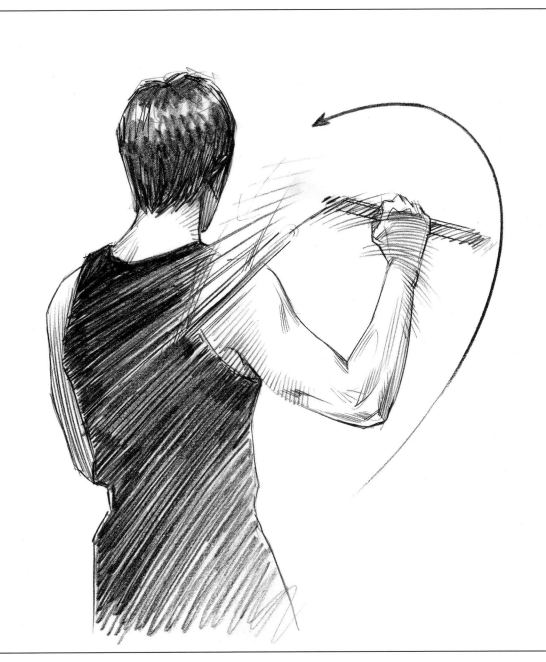

右手挑棍至背劍式

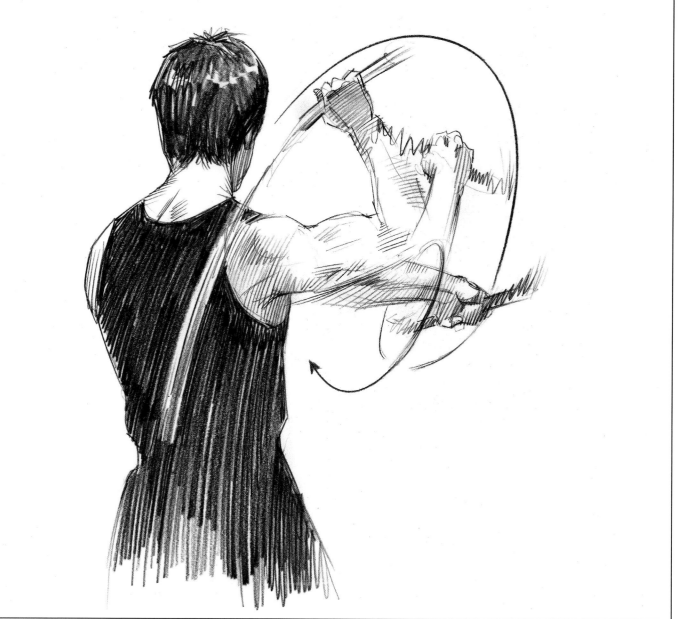

第四式　翻山越嶺

背劍式，向前白蛇吐信，注意白蛇吐信，手腕的控
制，向前射棍，拳頭如日字拳，翻腕變平拳，再扭
手日字拳，拉入腋下。

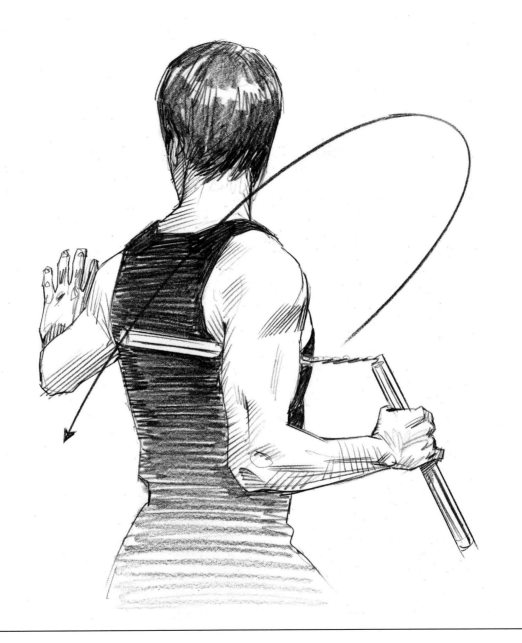

夾棍式，定勢推左掌。

第四式翻山越嶺動作完畢。

虎口換手

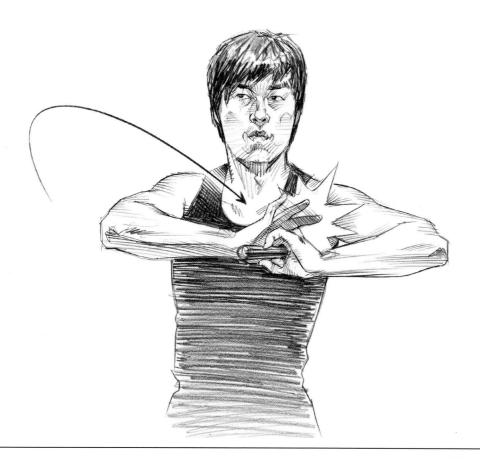

第五式：虎口換手

　　動作要點：接右手流星趕月式，白蛇吐信收棍入腋下反彈出棍，此時注意不要夾棍，左手虎口入右手虎口換棍，左手接棍，棍子由右下撩而上左肩背劍，作白蛇吐信收棍入腋下反彈出棍，此時注意不要夾棍，右手虎口入左手虎口換棍。

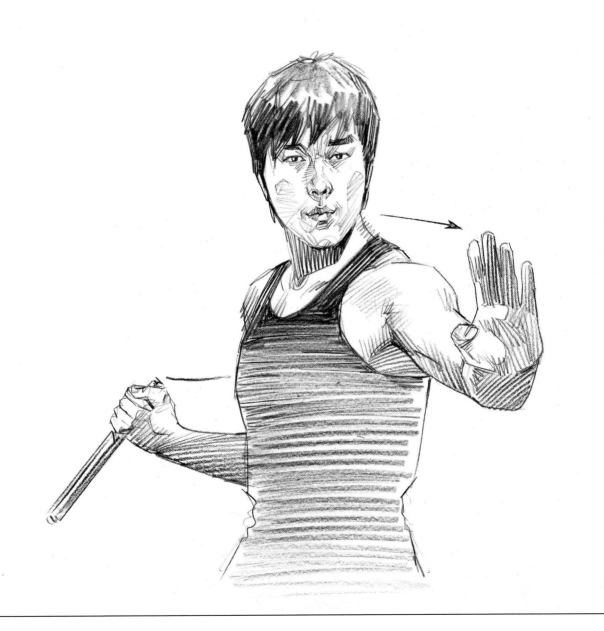

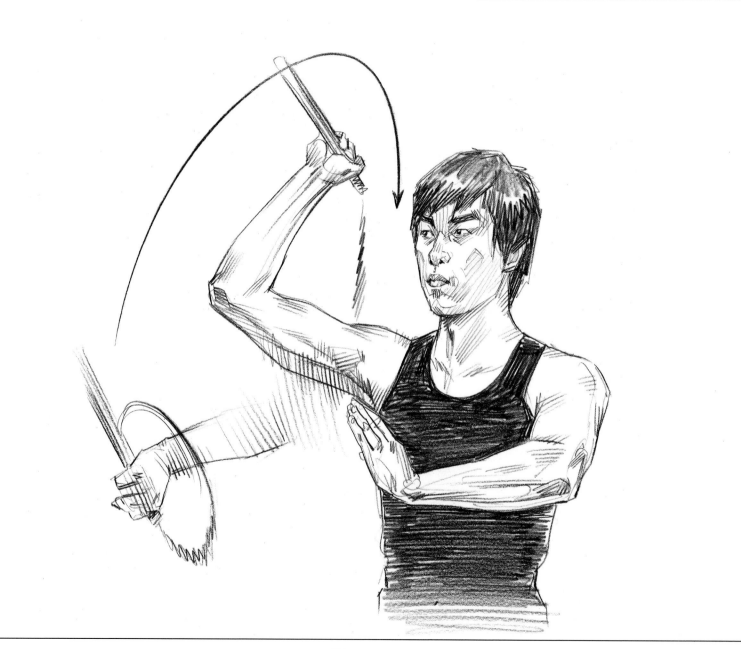

棍由腋窩向前拉向上挑背劍，由手腕扭動發力

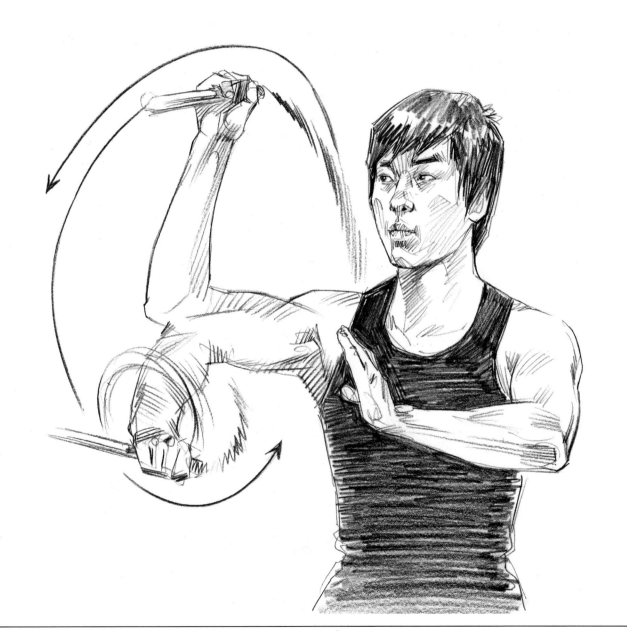

背劍式，雙節棍往前白蛇吐信，保持直線入腋下，也要注意手腕微調，讓幅度更順暢

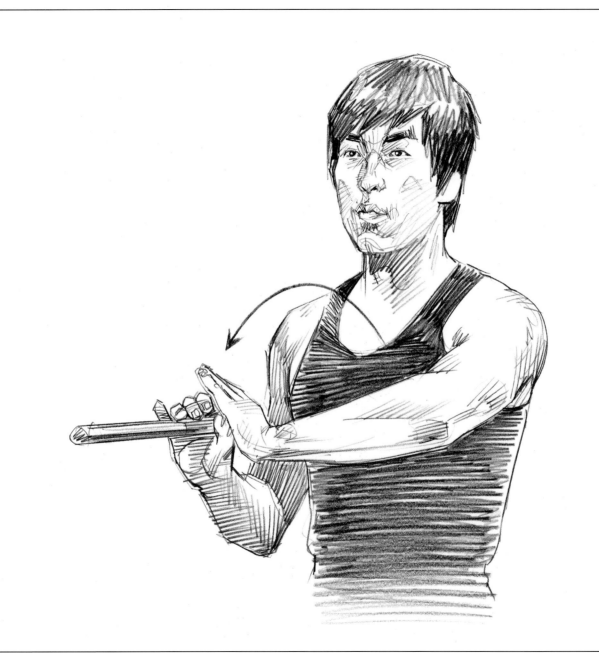

夾棍式，左手虎口入右手虎口，注意換手取棍頭

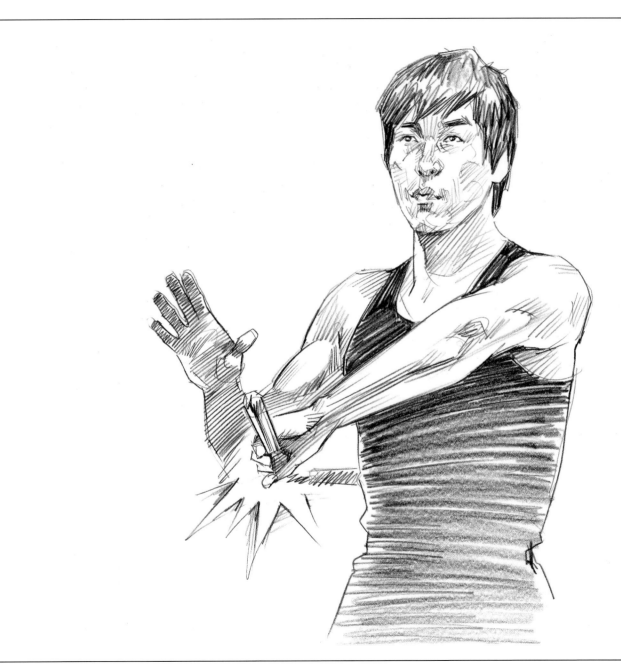

右手放開，左手由下撩向上挑至左肩部

第五式　虎口換手

注意幅度，保持棍直，撩棍和挑棍分明

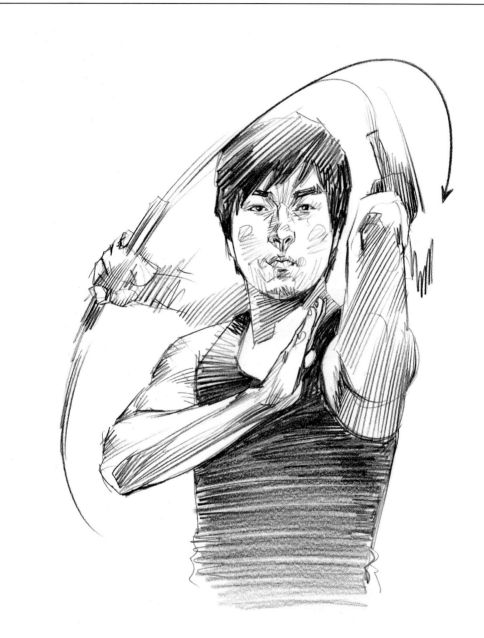

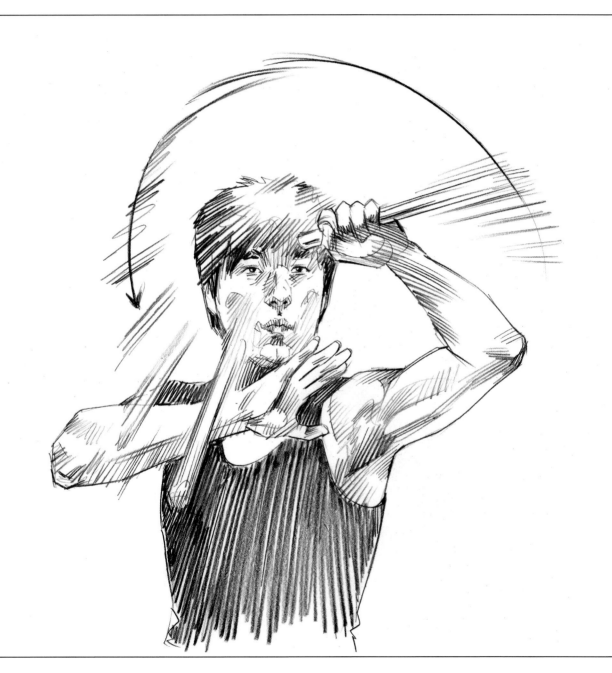

第五式　虎口換手

背劍式，左手向上拉，往前白蛇吐信

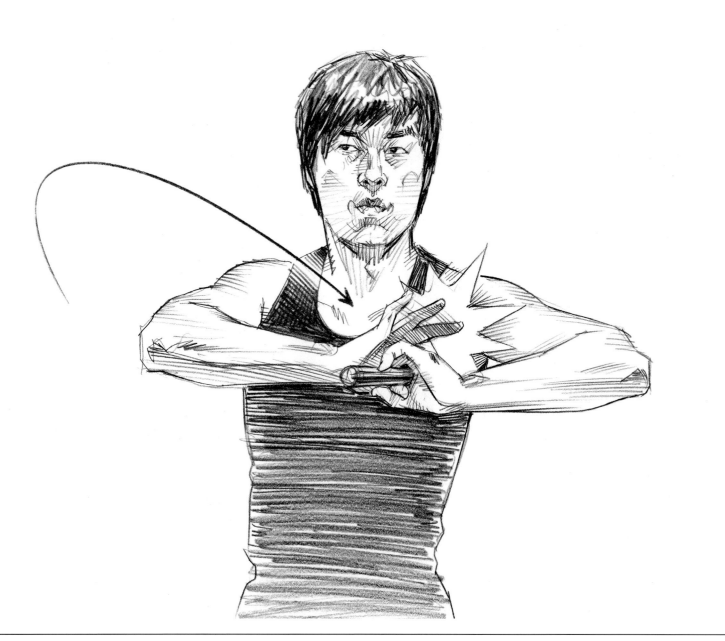

第五式　虎口換手

夾棍式，右手虎口入左手虎口

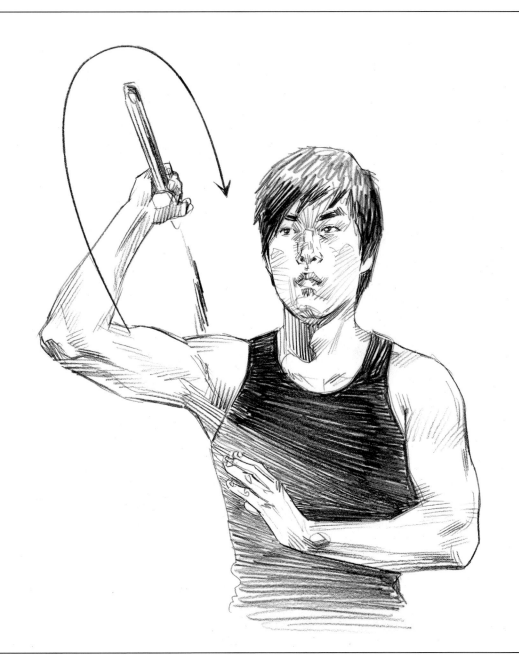

左手放開，右手由下撩上挑到右肩部

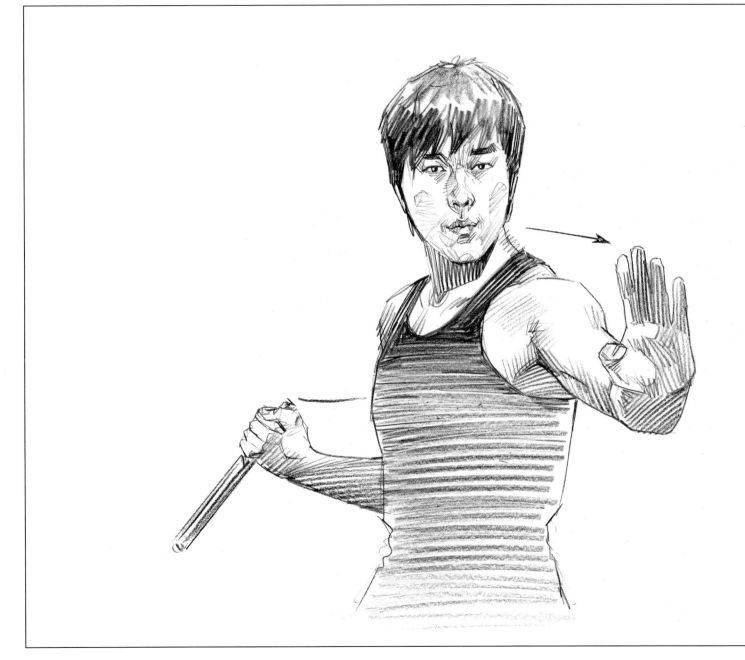

夾棍式，定勢推左掌。

第五式虎口換手動作完畢。

移花接木

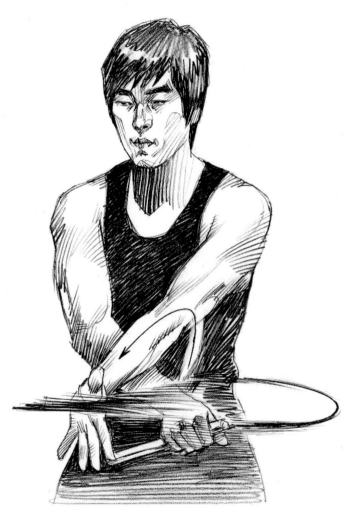

第六式：移花接木

　　動作要點：移花接木換手訓練，也是基礎換棍的重要動作。註意接手一定在上，外置在肚子前方，呈交叉形。慢慢練習換手感覺，後續可以加快而帶出橫掃棍勁道。

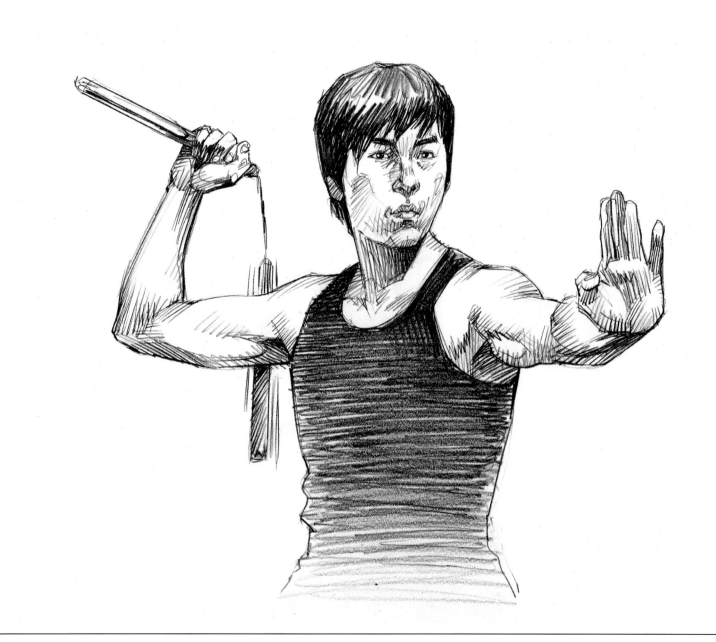

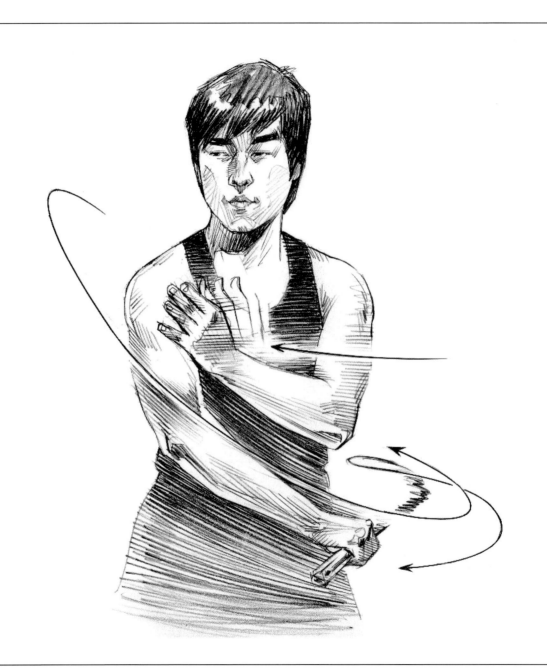

棍往左腰劈下，手心向下，左手由胸前攤掌而出

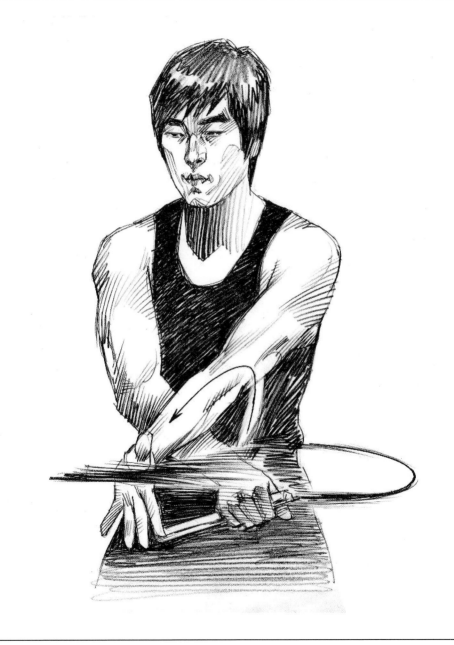

右手掌心翻向上，棍在左腰部反彈，左手與右手交

叉，左手接棍手掌心向上

第六式　移花接木

用左手接棍，往右腰橫掃，在右腰反彈，回掃，翻手腕向上，右手置於胸前

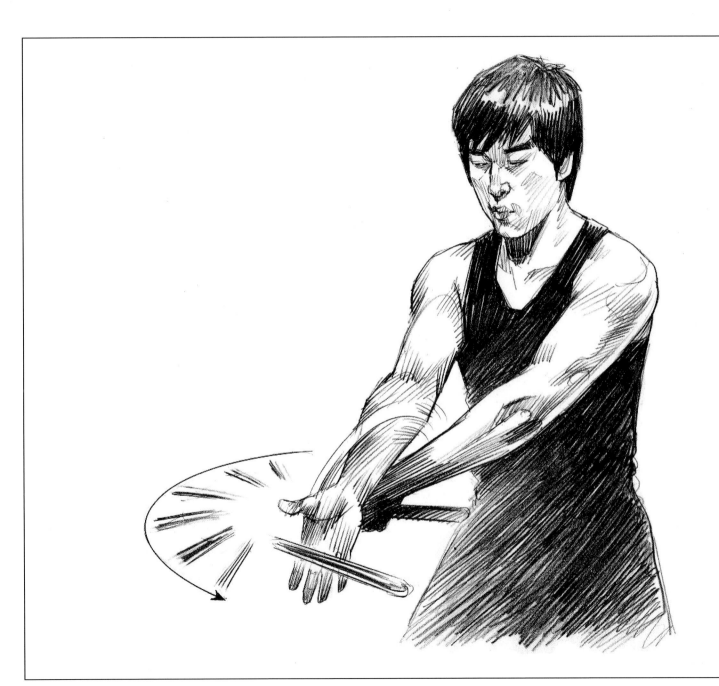

第六式　移花接木

左手回掃腹前，右手由胸前攤掌出接棍

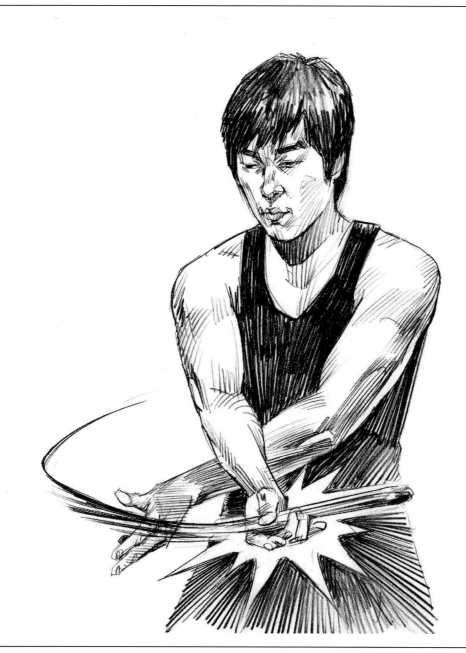

第六式　移花接木

左手放開，右手橫掃至左腰反彈，翻掌心回掃

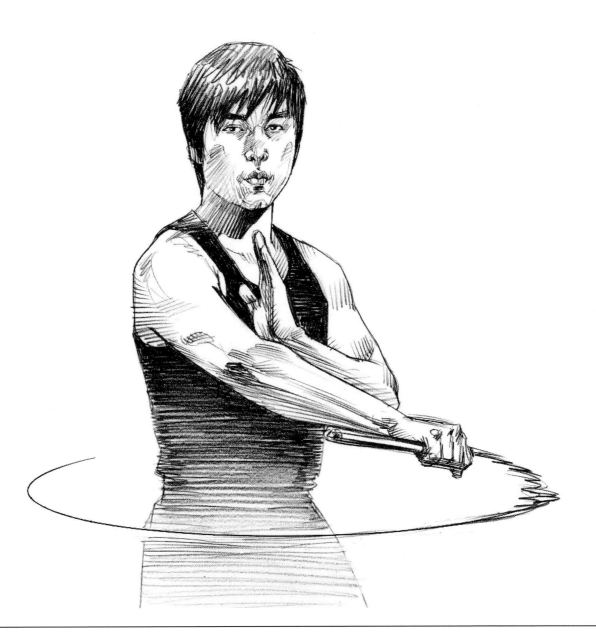

第六式　移花接木

右手回掃拉至右腰

第六式　移花接木

在右腰反彈，右手往上挑

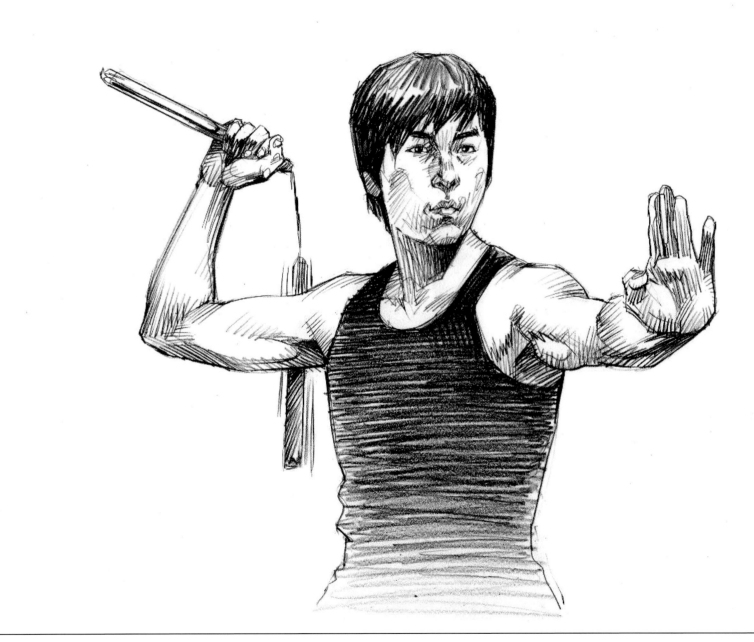

背劍式，定勢推左掌。

第六式移花接木動作完

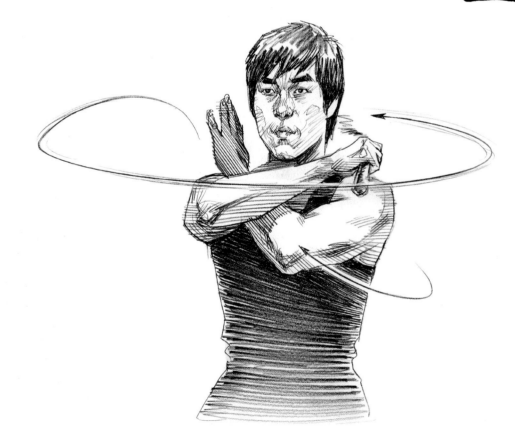

靈蛇繞頸

第七式：靈蛇繞頸

　　動作要點：靈蛇繞頸換手訓練，也是基礎換棍的重要動作。注意橫拉雙節棍要有意識，棍要水平橫，虎口入棍頭，位置要標準，接棍手一定於貼頸手上方，基礎的規定比較嚴謹。慢慢練習換手感覺，後續可以加快而帶出橫掃棍勁道。

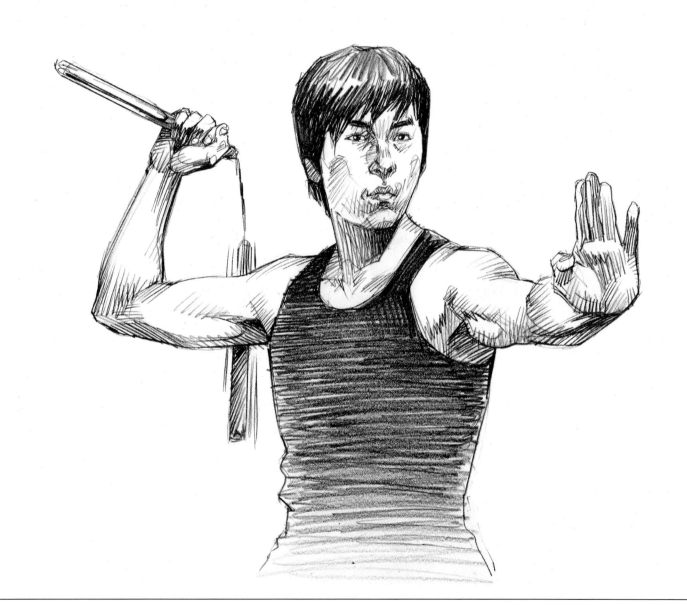

第七式　靈蛇繞頸

背劍式，準備右手橫掃

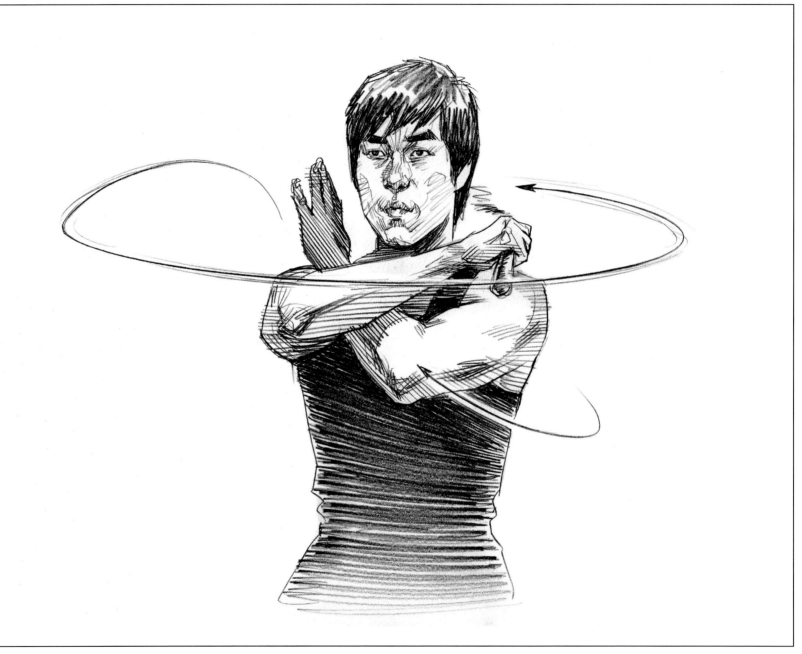

右手往左頸部橫掃，左手手背貼頸部，接棍手必須在右手內

第七式　靈蛇繞頸

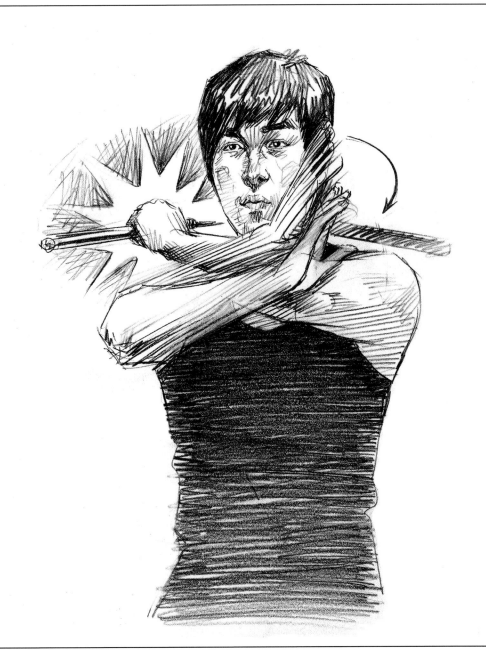

第七式　靈蛇繞頸

左手接棍，右手放下至胸前

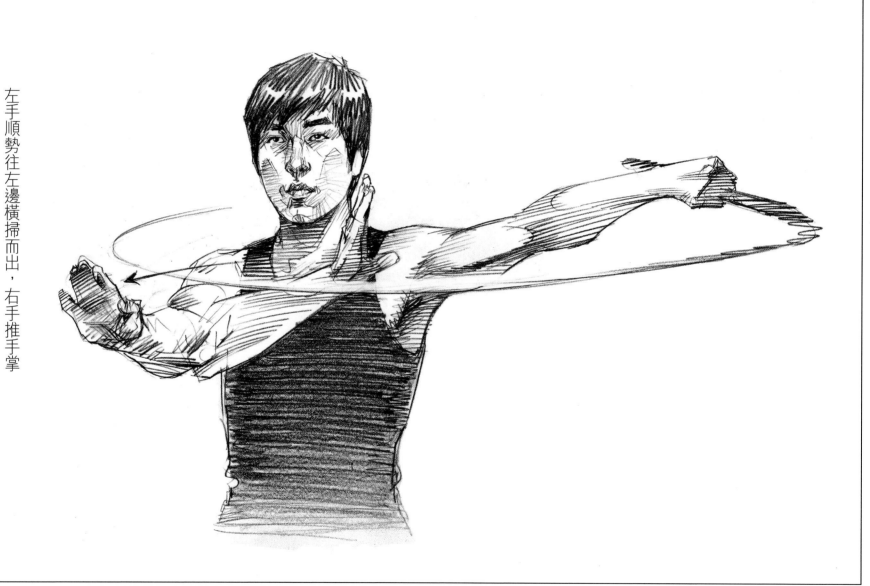

左手順勢往左邊橫掃而出，右手推手掌

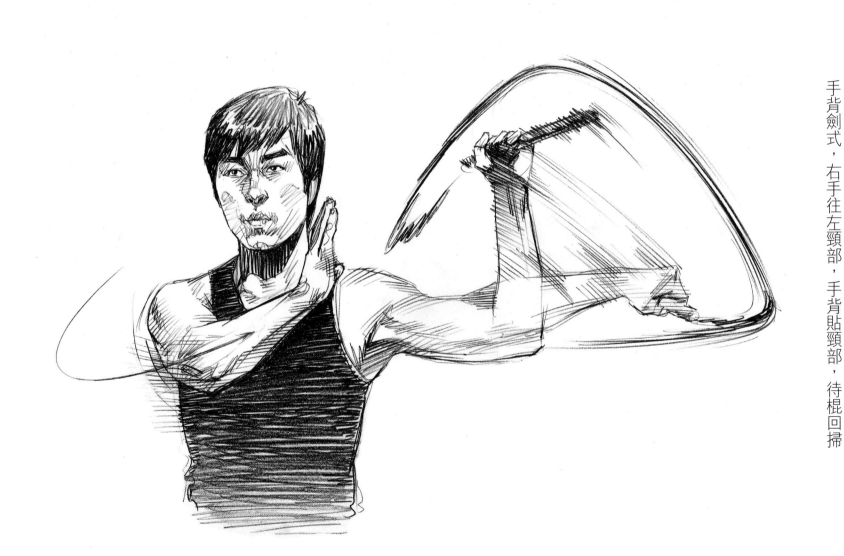

第七式　靈蛇繞頸

右手橫掃 左手推掌 左手回掃入頸，右手緊貼頸部，這樣動作更容易接棍

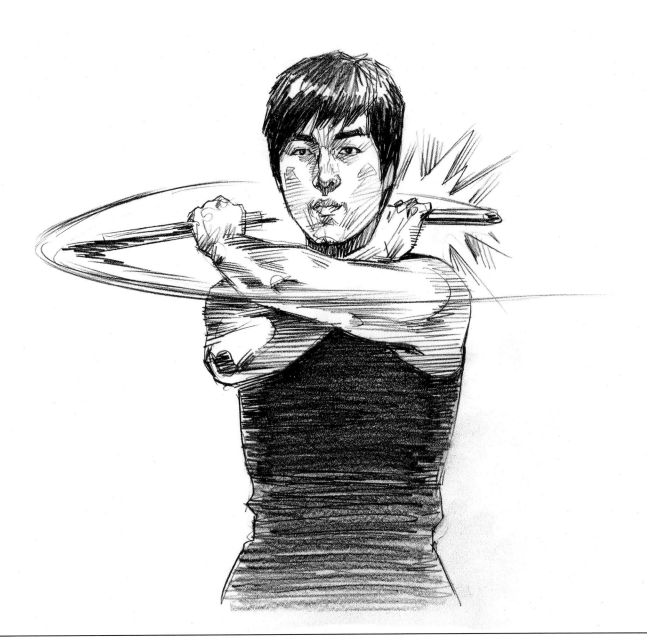

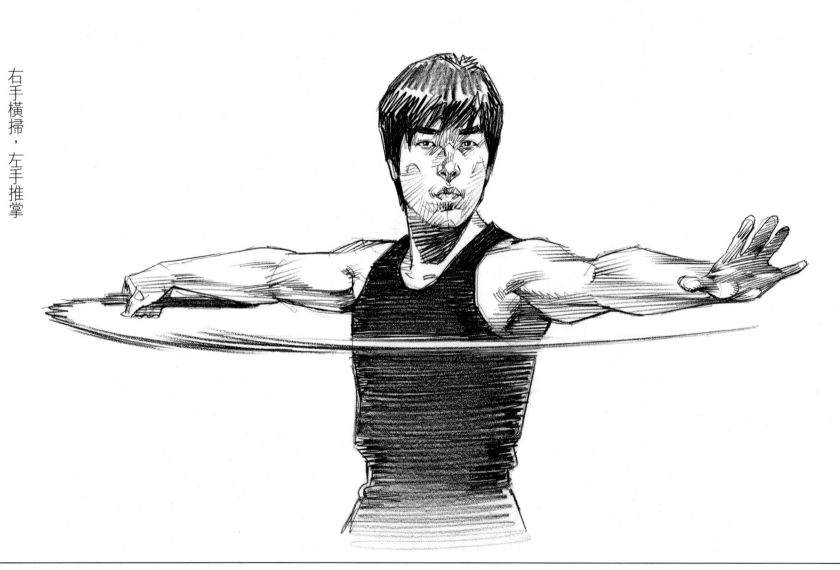

第七式　靈蛇繞頸

右手橫掃，左手推掌

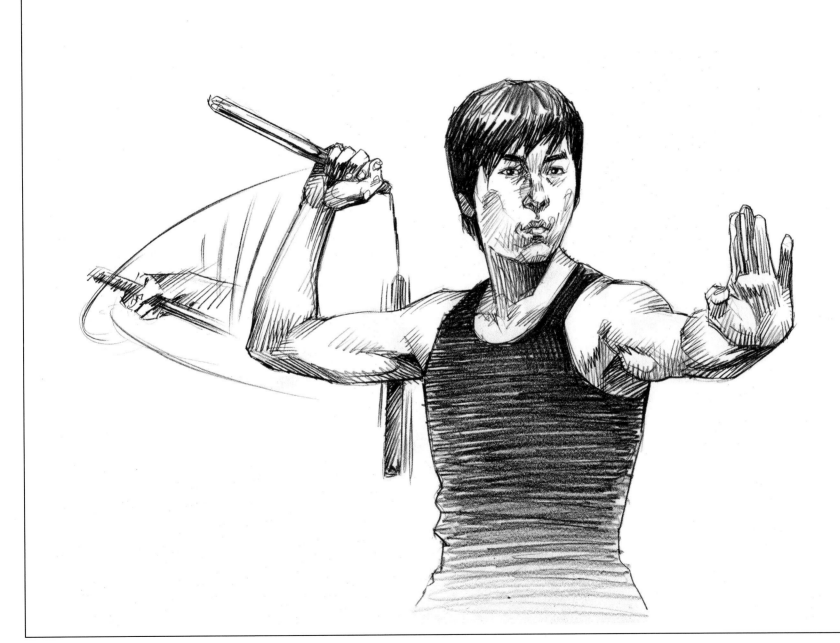

背劍式，定勢推左掌。第七式靈蛇繞頸動作完畢。

倒打天南

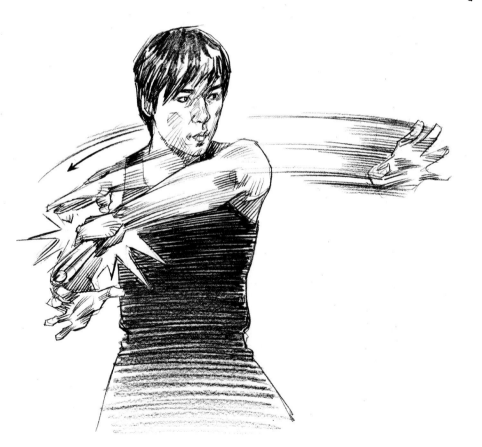

第八式：倒打天南

　　動作要點：倒打天南，屬於基礎發力動作。由右手夾棍式向右邊橫掃，在力盡的時候扭手腕改變方向，然後夾棍。這動作難在細膩的改變方向做出其他位置的攻擊。橫掃直打，練熟後就可以隨意擊打兩側的目標物。

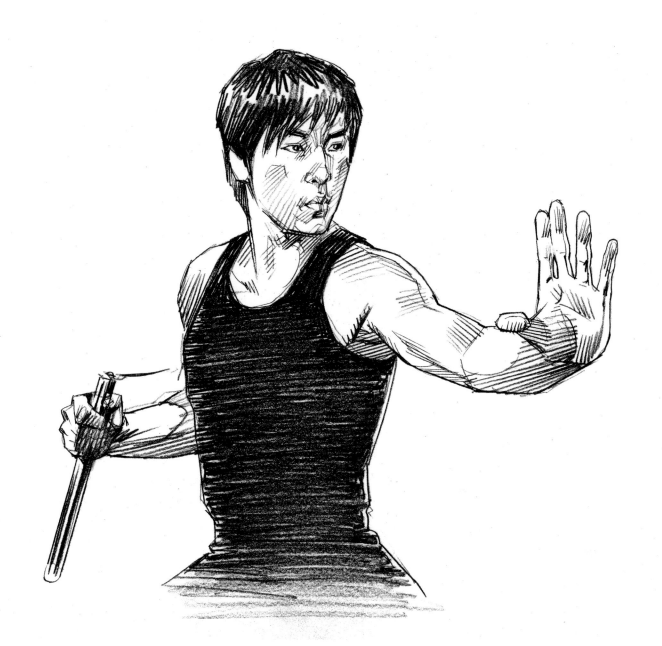

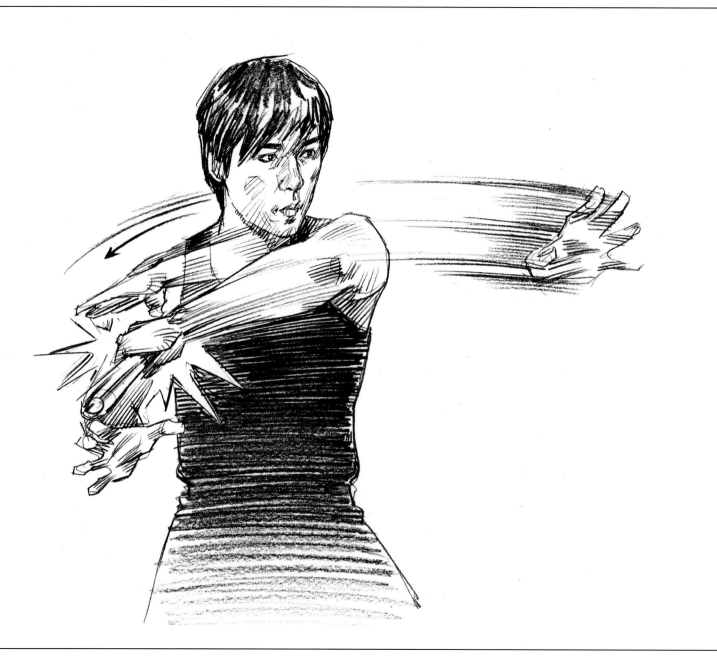

第八式　倒打天南

身體往右移，左手虎口入右手虎口握棍，右手放開

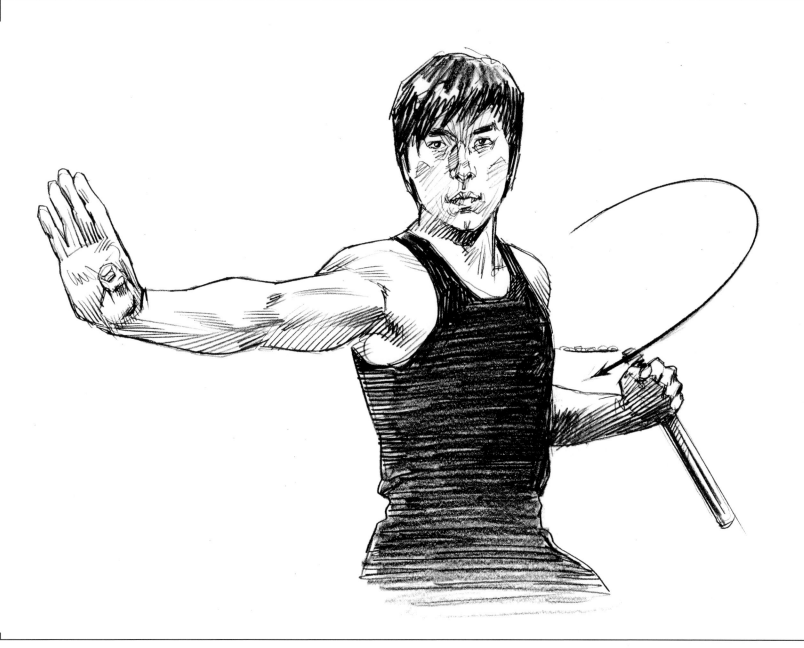

左手握棍，往左水平橫掃然後白蛇吐信夾棍，右手推

第八式　倒打天南

右手虎口入左手虎口位，右手握棍後，左手放開

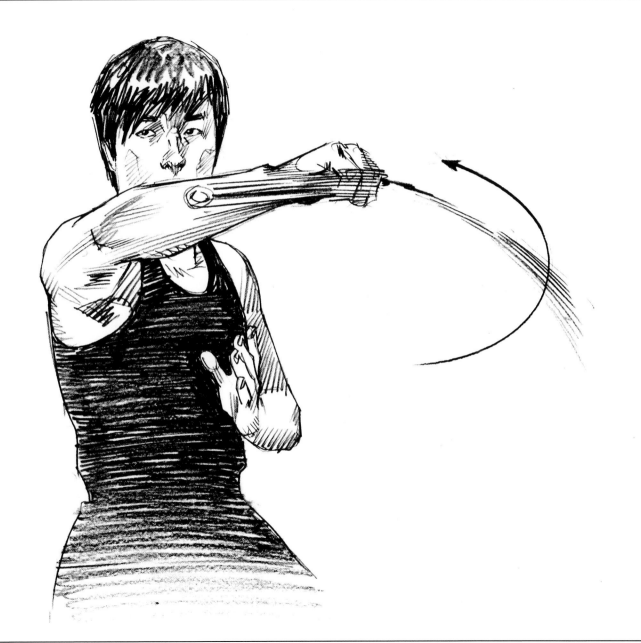

第八式　倒打天南

右手往左橫掃，注意身體順勢配合，微調讓力量更順暢

第八式　倒打天南

倒打天南屬於橫掃直打技術，在橫掃的基礎上，棍掃到盡瞬間扭手腕直打白蛇吐信

第八式　倒打天南

夾棍式，定勢推左掌。第八式倒打天南動作完畢。

玉帶纏腰

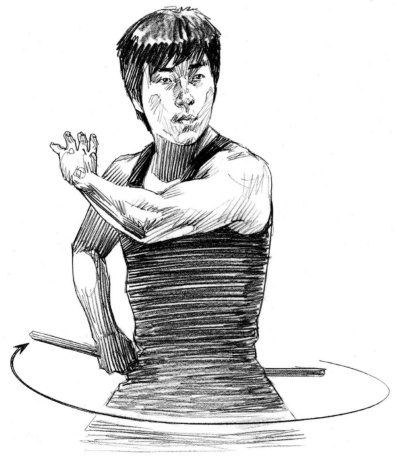

第九式：玉帶纏腰

　　動作要點：由右手背劍式開始，劈下左腰，借力反彈，拉向右腰眼後，借力反彈，往左腰拉，拉至肚臍位置時，提棍升到眼眉間，手背貼著，虎口向下，如梳頭似的，手背梳過頭皮，掌心向上，梳至後腦，扭手腕逆時針往左45度劈下左腰側。

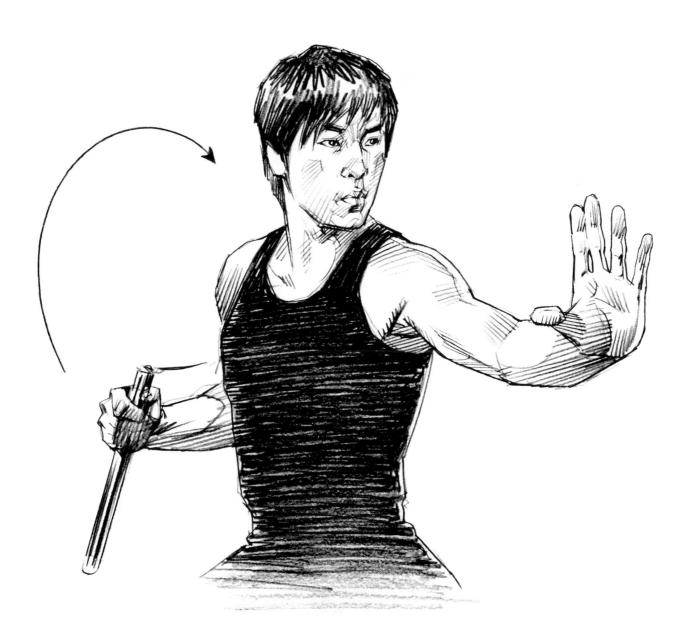

夾棍式開始，準備背劍式

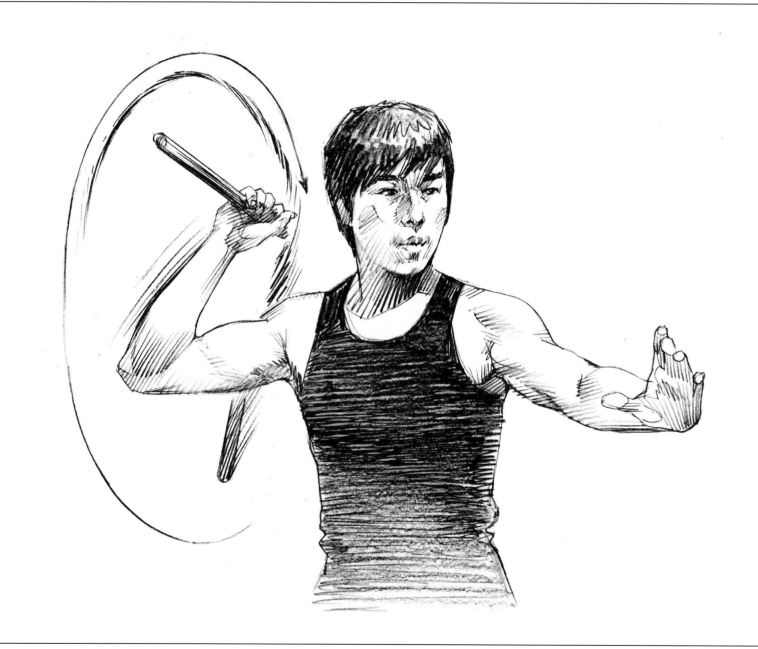

右手背劍式，棍往左腰劈下，左手移往胸前

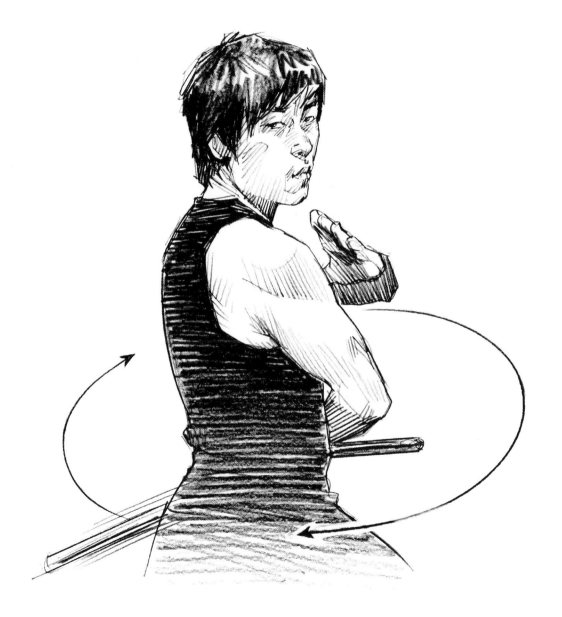

第九式 玉帶纏腰

棍45度劈下左腰，左手護手胸前，右手握棍往右腰橫拉

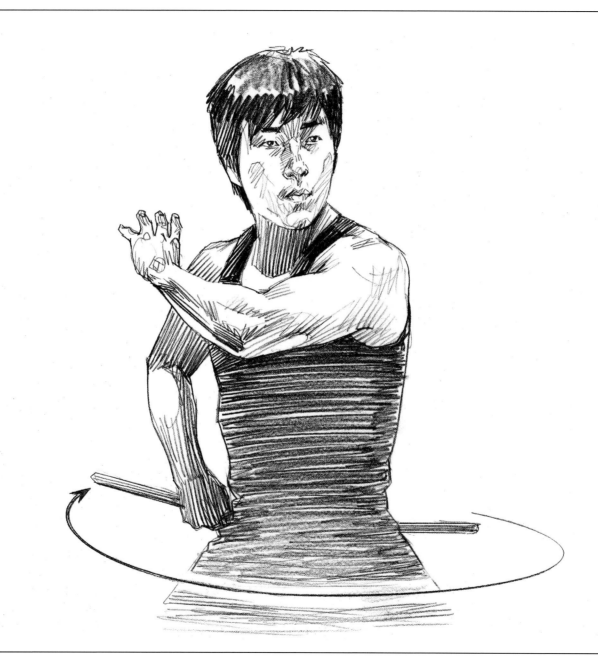

第九式　玉帶纏腰

棍從右腰後橫拉出，準備翻手腕上頭

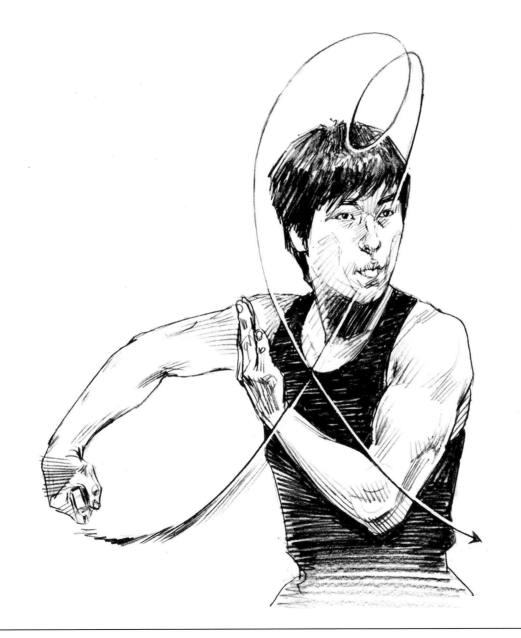

右手由右腰後拉出到肚臍經過胸口，上到額頭，手背在頭頂逆時針轉一圈，往左腰45度劈下

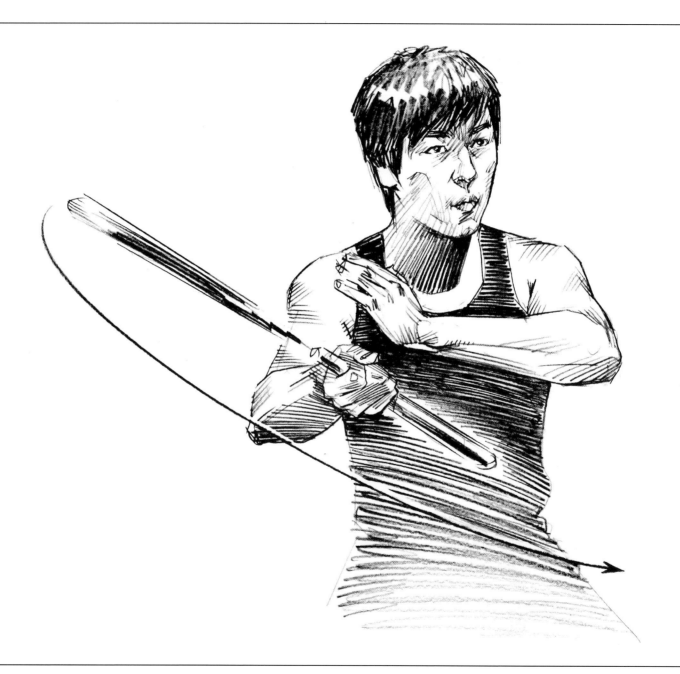

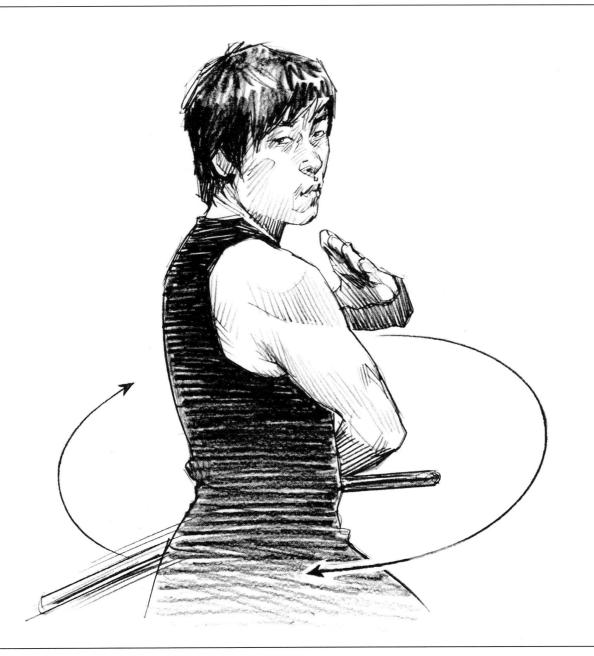

第九式 玉帶纏腰

由左腰橫拉往右腰去

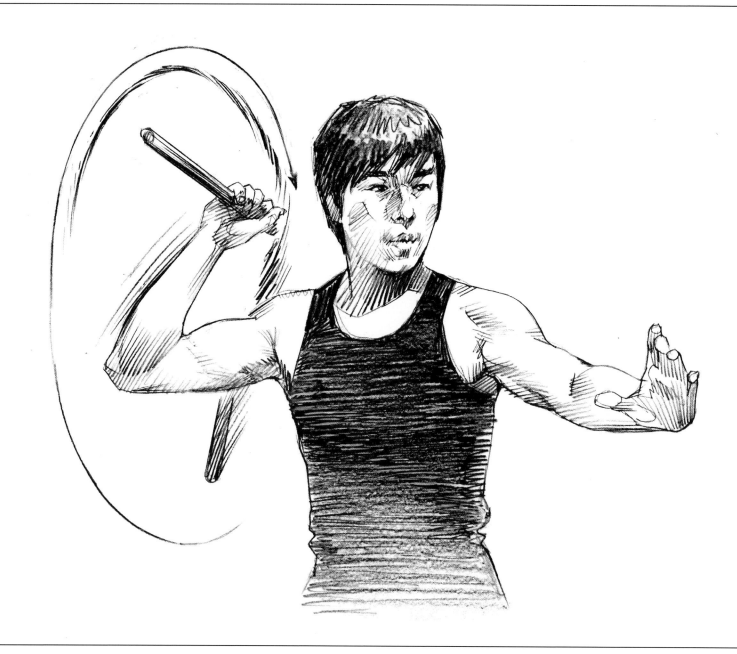

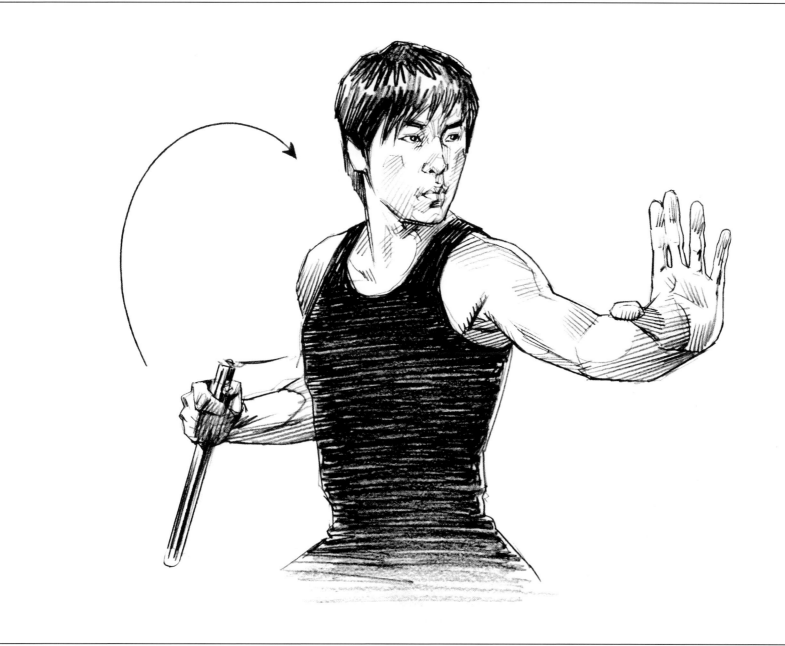

夾棍式，定勢推左掌。

第九式玉帶纏腰動作完畢。

玉女穿梭

第十式：玉女穿梭

　　動作要點：包括了正八舞花和反八舞花。

　　正八舞花訓練，也是基礎棍法重要動作。注意打交叉棍兩邊都要對稱，交叉的軌跡要明確清晰由左到上右，手要伸直於心口前。反八舞花訓練，注意打撩棍兩邊都要對稱，撩棍的軌跡要明確清晰，由左內到右外，手要伸直於心口前。

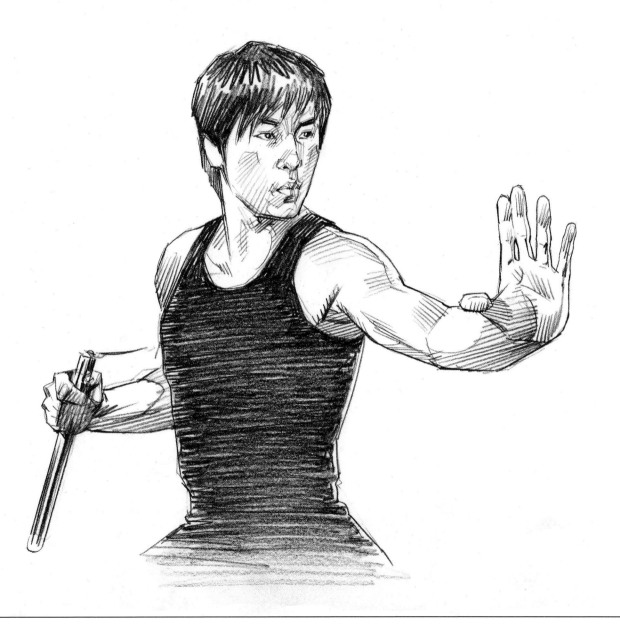

第十式　玉女穿梭

夾棍式，右手準備由腋窩拉出

第十式　玉女穿梭

撩棍勢，由夾棍式開始，右手拉出，從外下至內下，劃橫向8字

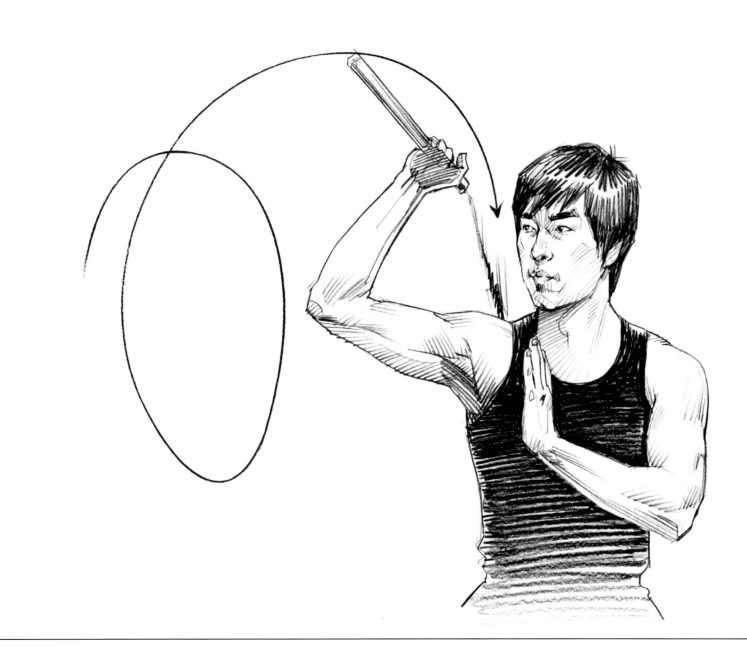

第十式　玉女穿梭

在手臂內側向上挑，背劍式

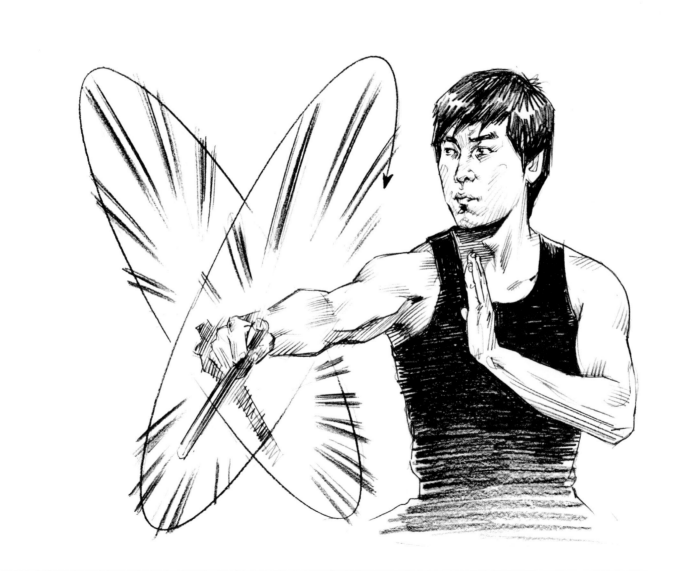

第十式　玉女穿梭

向8字

劈棍勢，由背劍式，棍從外上至內下，劃橫

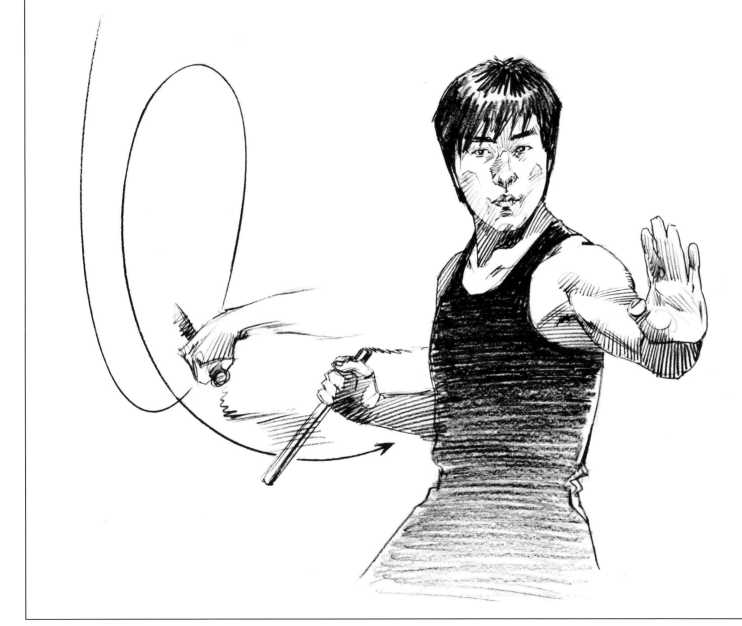

第十式　玉女穿梭

順勢扭手白蛇吐信，夾棍式，定勢推左掌。

第十式玉女穿梭動作完畢。

棍轉乾坤

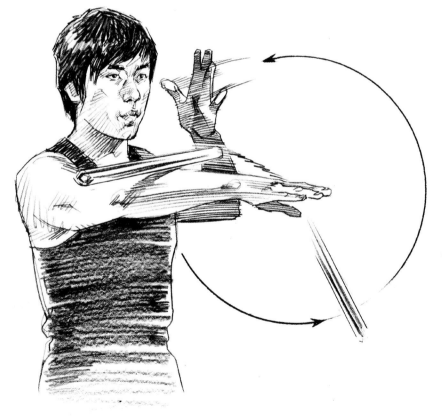

第十一式：棍轉乾坤

　　動作要點：基礎轉棍，即離手技術，透過離心力與棍速和軌跡組成流暢的圈。以右手基礎順時針經手背入掌心，左手向下擋接，再逆時針翻回經過手背，左手以掌心托接。為下一步正八離手作準備。

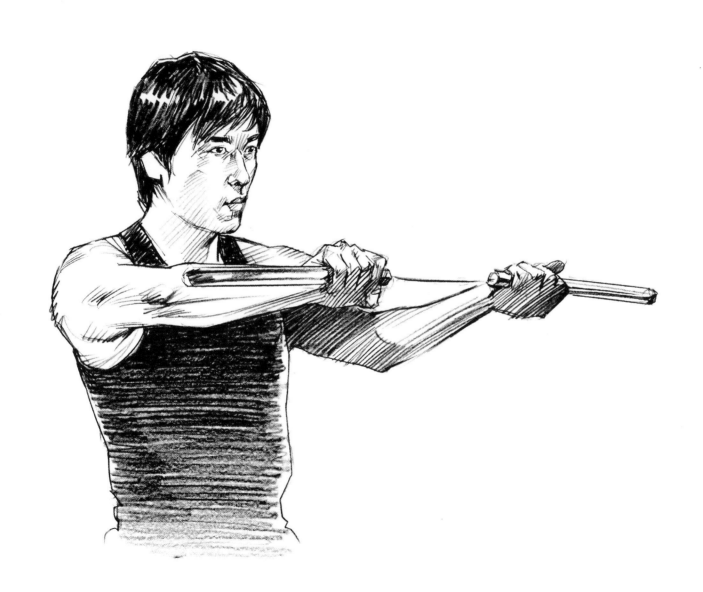

第十一式　棍轉乾坤

預備式，左手掌心向上，右手掌心向下，握棍頭

第十一式 棍轉乾坤

動 左手向上撥棍，右手打開掌心向下，棍順時針轉

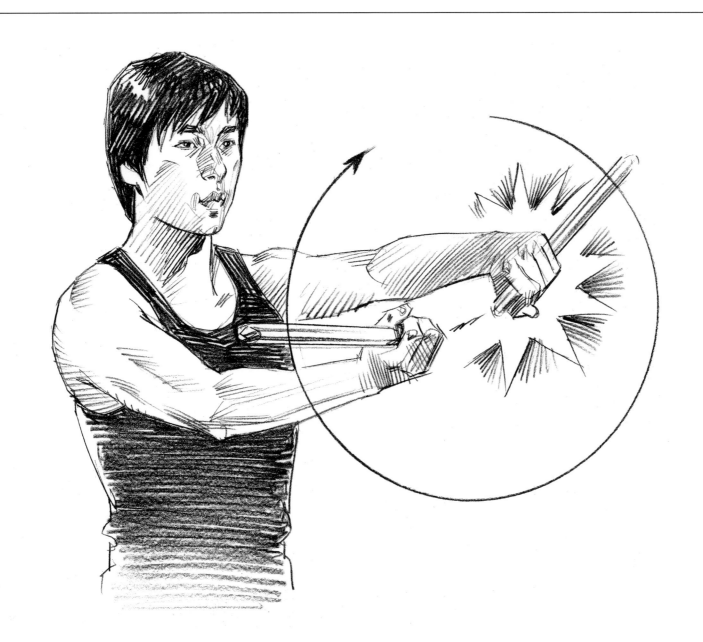

第十一式　棍轉乾坤

當棍順勢轉動，棍繩繞過手背，手掌順勢轉動撈接，左手掌心向下接回另一端棍

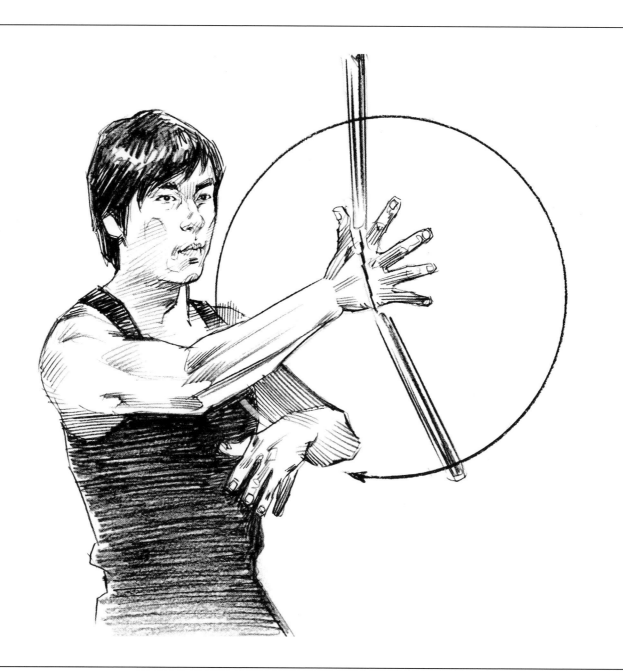

第十式 玉女穿梭

左手掌心向下拍棍，右手打開手掌，棍逆時針轉動，棍繩經過手背，入右手虎口

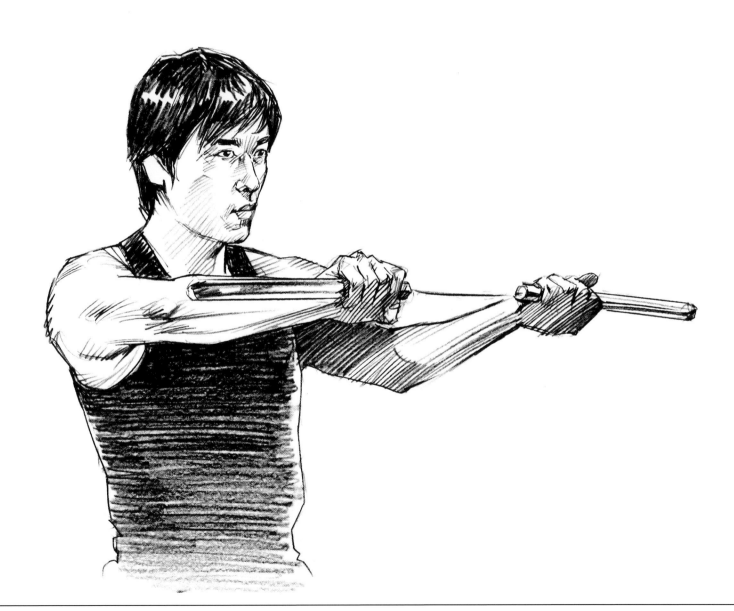

第十式 玉女穿梭

棍逆勢而轉，另一端棍劃入左手掌心接棍。

第十一式棍轉乾坤動作完畢。

倦鳥知返

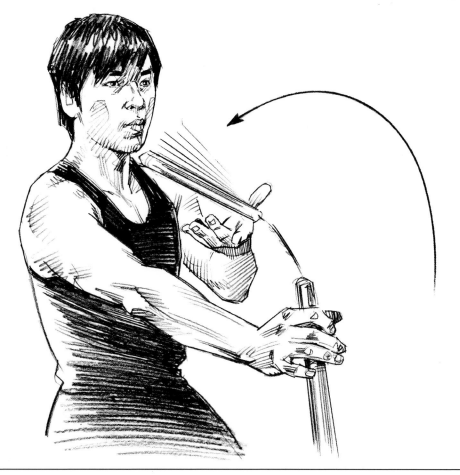

第十二式：倦鳥知返

　　動作要點：倦鳥知返，屬於基礎換手、發力與側面攻擊的動作。要求手的靈敏與協調度提高以作不同方位的換棍與攻擊。此式能訓練手指的反映速度及手指的靈活性。左右手均需練習。

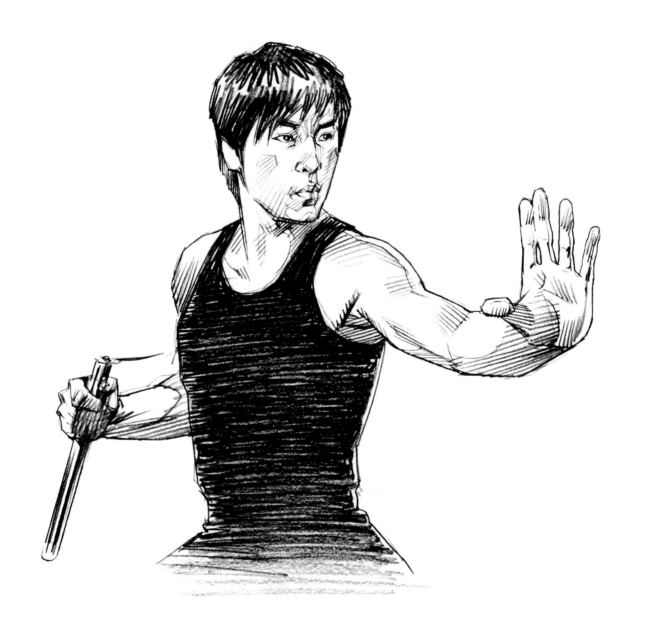

第十二式　倦鳥知返

夾棍式預備，右手拉棍由下而上挑

第十二式 倦鳥知返

右手由下而上向內挑棍，左手在胸前接棍

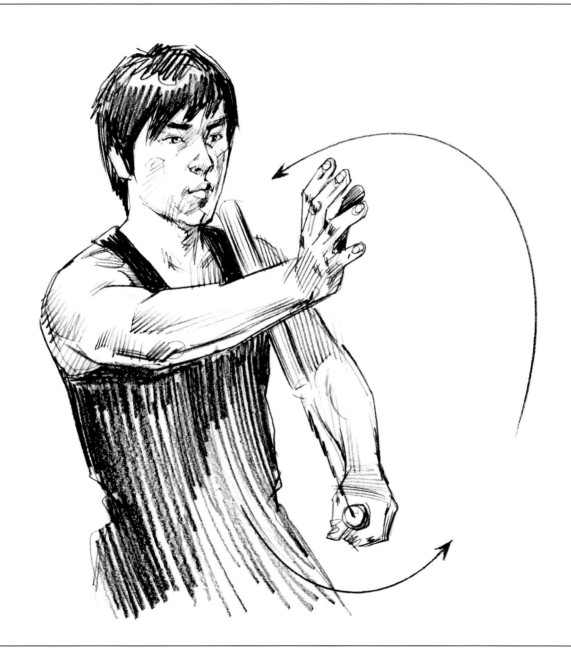

第十二式 倦鳥知返

左手接棍，由下而上向內挑，右手在在胸前接棍

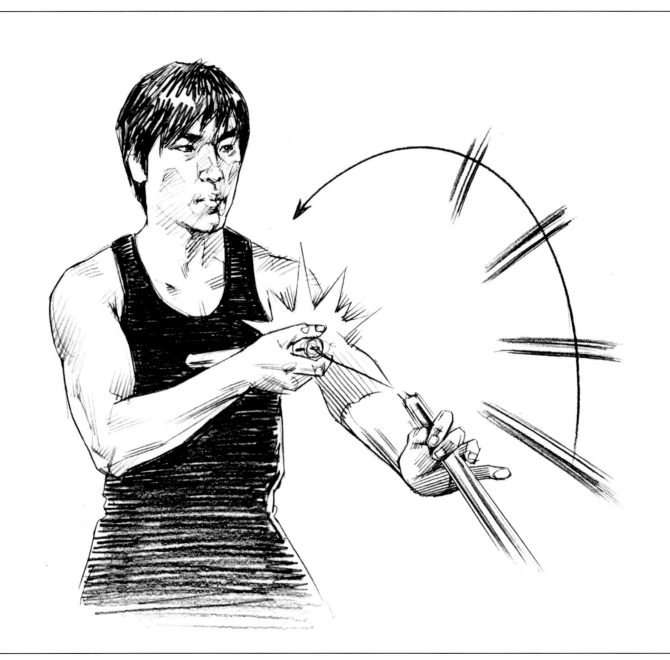

第十二式　倦鳥知返

右手由下向上挑

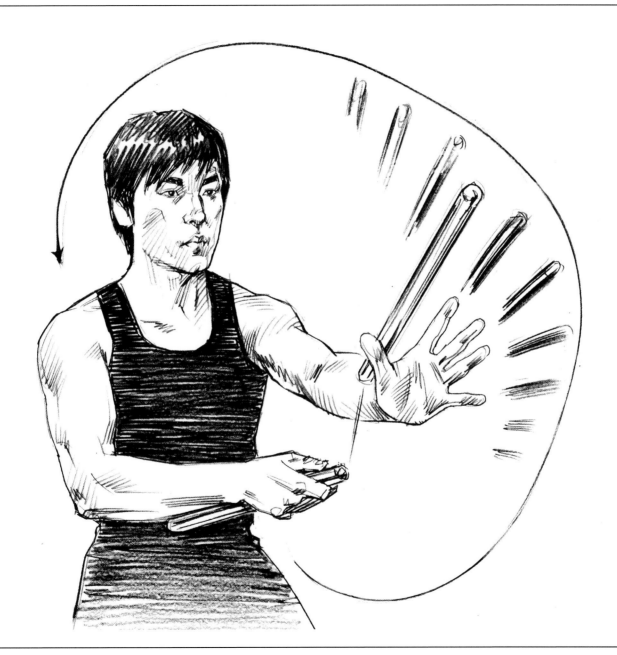

第十二式 倦鳥知返

棍經過左手虎口，準備由下而往上挑，背劍式

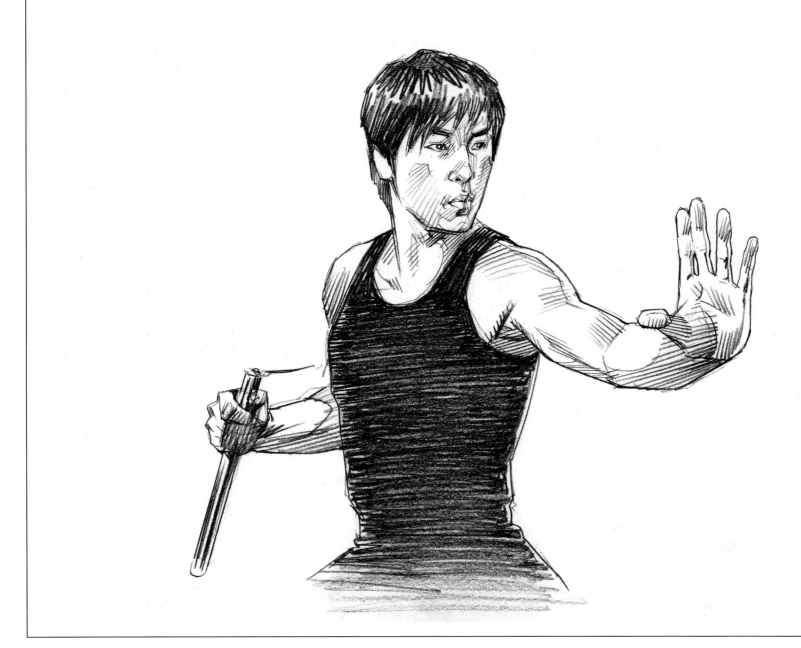

第十二式 倦鳥知返

夾棍式，定勢推左掌。 第十二式倦鳥知返動作完畢。

雲八離手花

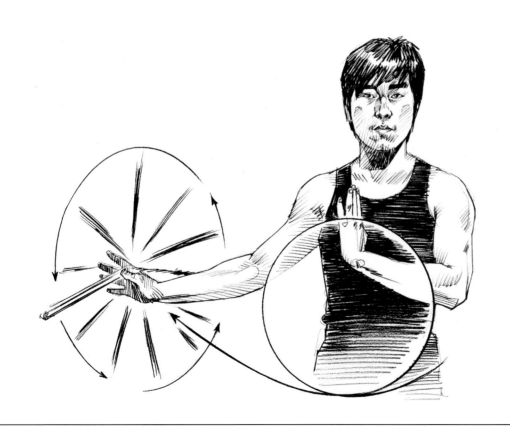

第十三式：正八離手花知返

　動作要點：由右手正握棍開始，順時針經手背入掌心變反手握棍如提筆狀，反握棍掌心向右扭動，打個八字扭手腕翻腕，順力張開虎口，讓雙節棍經手背轉入虎口，完成了一個正八離手棍。

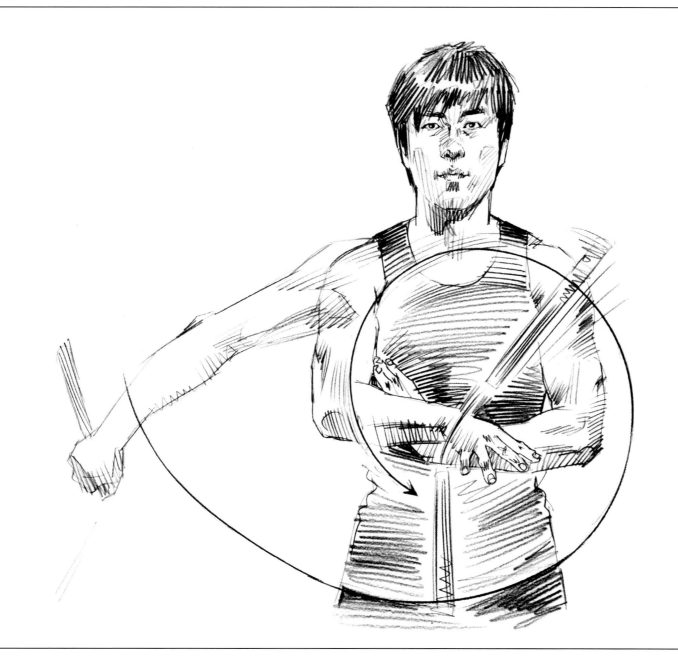

第十三式　正八離手花

由棍轉乾坤的基礎上，右手正握棍，順時針經手背

成撈棍，反手握棍

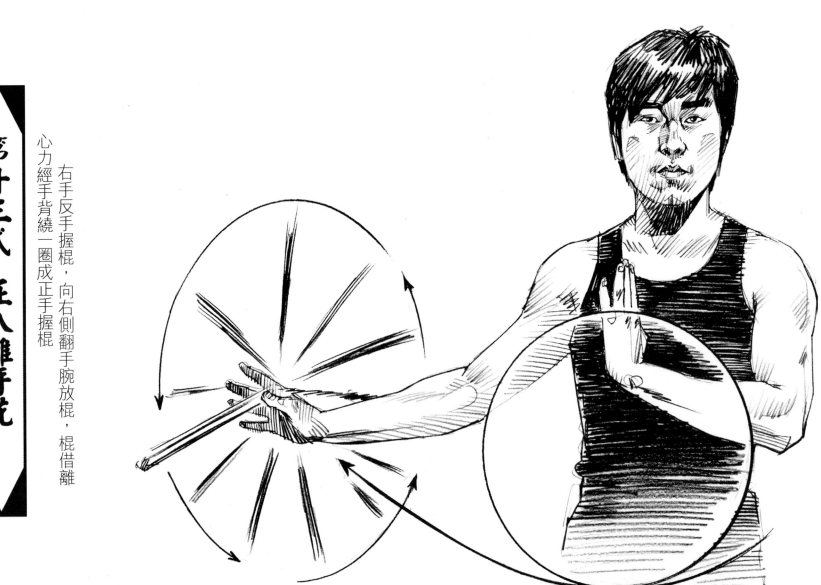

第十三式 正八離手花

右手反手握棍，向右側翻手腕放棍，棍借離心力經手背繞一圈成正手握棍

正手握棍，順時針接至肚臍位置，張開虎口，讓棍繩經手背繞一圈接棍

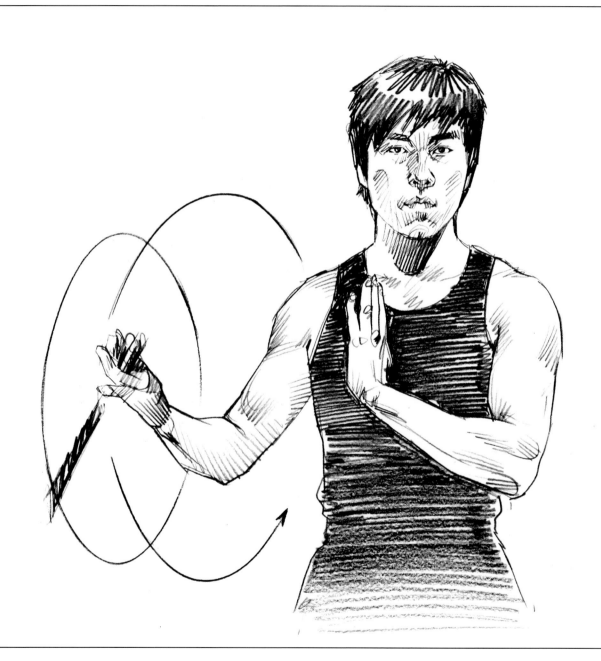

第十三式 正八離手花

反手握棍，翻手腕放棍，讓棍繩繞手背一圈

第十三式　正八離手花

繞手背接近完成，正手握棍，順勢夾棍，夾棍式，定勢推左掌。**第十三式正八離手花動作完畢。**

平離雙花

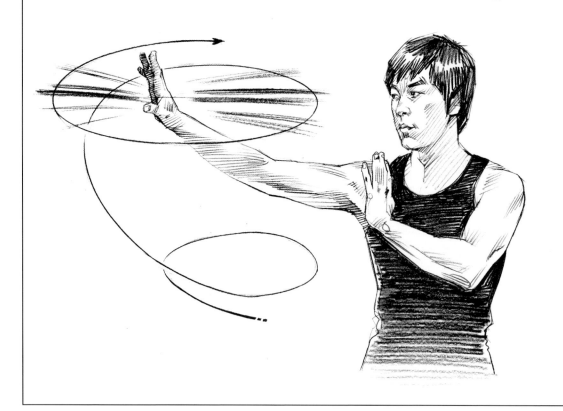

第十四式：平離手花

　　動作要點：由右手背劍式開始，劈下左腰，借力反彈，張開虎口，棍子經手背繞一圈，反手接棍，如提筆式拉入右腰，借力反彈，往左腰拉出時，張開手掌，讓雙節棍繞手背一圈，轉入虎口，徵收握棍。

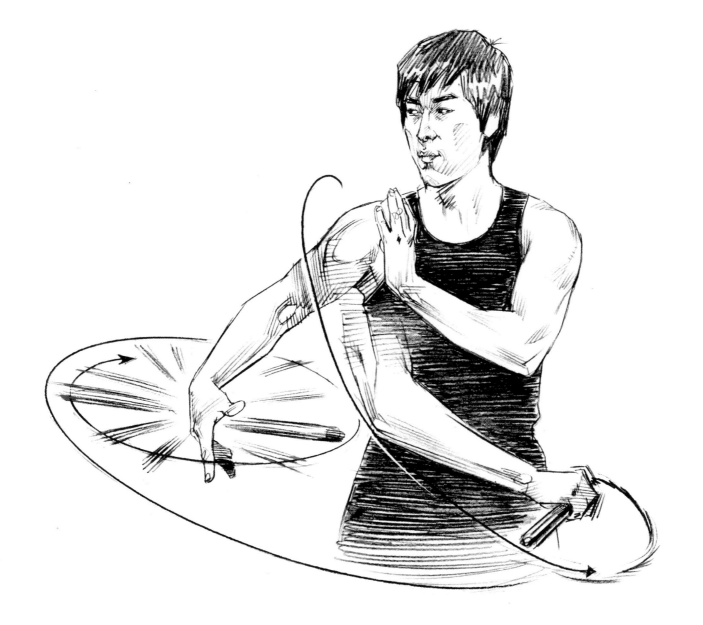

第十四式 平離手花

左手護手，右手背劍勢起，往左腰45度劈下，當棍反彈腰部，往右腰橫拉，張開手掌，手指向下，棍由正手握棍，離開手掌，棍繩繞手背一圈接棍

第十四式　平離手花

反手握棍，順勢一圈，翻手腕放棍，棍繩繞手背一圈

第十四式　平離手花

正手握棍，順勢拉直肩上，背劍式，定勢推左掌。

第十四式平離手花動作完畢。

手指收棍

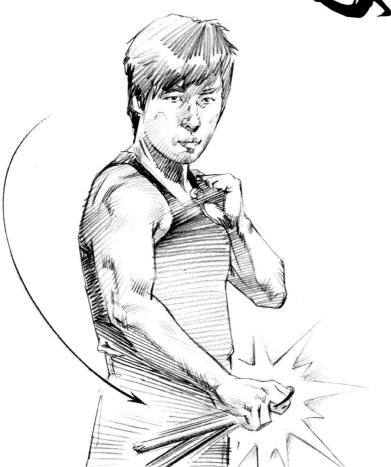

第十五式：手指手棍

　　動作要點：繞指收棍，屬於收勢動作，有開始必然有結束。結束也是另一個開始。也是雙節棍手指技巧一種。基本練習，手伸直，握棍，伸出食指與中指，鏈順時針一圈，用食指按鏈，呈現ok手勢，這個時間用腕力向內一扣，其餘手指抓棍。手指松緊要適當，不要強硬繞指，導致手指受傷。持續練習，找到手感就可以演變很多動作。

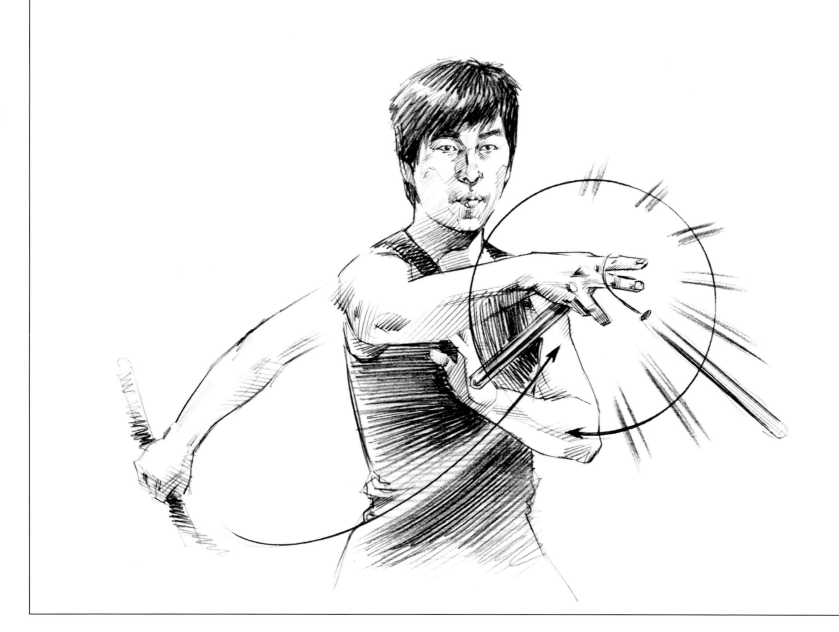

右手握棍，拉至胸前，伸出食指與中指順時針繞手指一圈，其餘手指握著棍

第十五式　手指收棍

棍繩繞食指與中指一圈，拇指按棍，食指按繩，其餘手指（中指，無名指與小指）張開，呈OK手勢

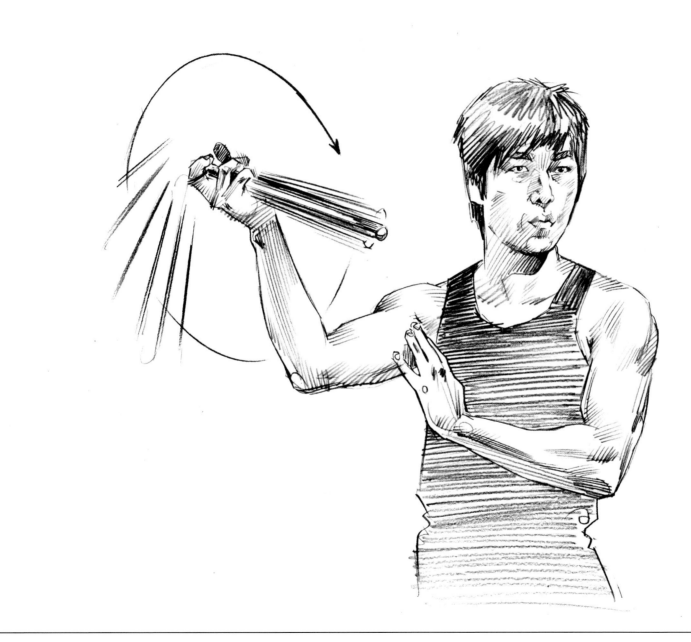

當手呈OK手勢，手腕緊接向內扣

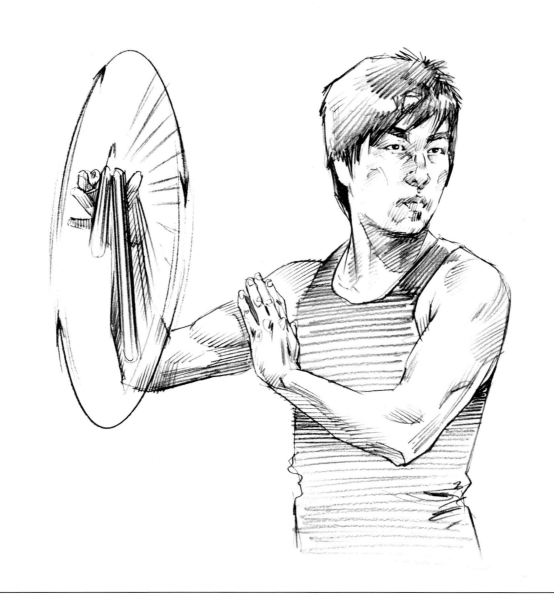

第十五式　手指收棍

扣棍入虎口，其餘手指（中指、無名指與小指）握棍

第十五式　手指收棍

收棍後，右手往下方定衝拳，定勢收式。

第十五式手指手棍動作完畢。

李小龍先生影響我最深的16句語錄

李小龍先生追求武術境界的身心歷練水平，簡直令人難以置信，亦十分震撼！絕對是一位值得效仿的楷模。不過在他短暫的生命中，取得的成就往往被忽略了。在發展自己的電影職業生涯中，他一直與種族偏見抗爭，且他在這個領域的成功足以讓他成為對我們當今的武術藝術家最有影響力的人物之一。他的人生目標起點很高，取得的成就很大，他的人生歷練語錄更值得我們學習借鑒。

第1句：制訂生活目標

"不朽人生關鍵在於過一種值得讓人記住的人生。"僅此一生而已，你需要盡力而為創造點什麼，為你身邊的人的生活增加些價值。

第2句：拋棄限制條件

"如果你給每件事情都設了限，無論是有形的還是無形的，它都會融進你的工作和生活。沒有極限，只有停滯不前，而你千萬別停滯不前，你必須超越和突破。""當我還是個孩子的時候，我就本能的渴求發展和成長，對我來說，一個人高品質的人生的作用和職責就是真正開發自己的潛能。"你給自己設限（或讓別人為你設限）你只能到達設限點的高度而已。要真正發揮你的潛能，你必須拋開條條框框的束縛限制，否則此生你將永遠不會認為自己會發掘出自己的全部潛能。

第3句：選擇幸福快樂

"要幸福快樂，卻不滿足於此。"現在就讓自己幸福快樂起來，不要等到你達到隨便某個目標時才讓自己幸福快樂。不過請記住：人生只有生死兩個狀態，所以，選擇自己比較喜歡的生活狀態。

第4句：明確自我形象

"我活著不是為了滿足你的期望，就像你也不是因為我的期望而活著一樣。""你想成為什麼樣的人，就真的會成為那樣的人。"自己明確自己的形象，而不是讓別人來定義你的形象。所以在打造一個了不起的自我形象過程中，你自然會成長為讓自己都出乎意料的形象。

第5句：奮鬥目標

"目標，不一定總是要達到，目標往往只是用來幫助你瞄準方向。"只要時間充裕任何目標都可以達到。所以，放開手開始朝著正確的方向前進。

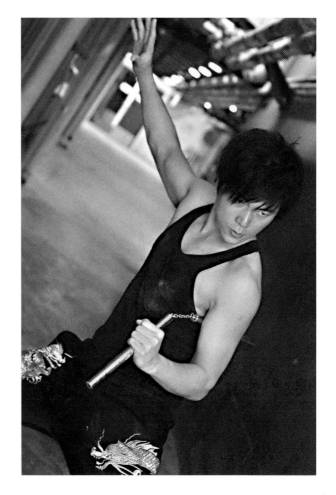

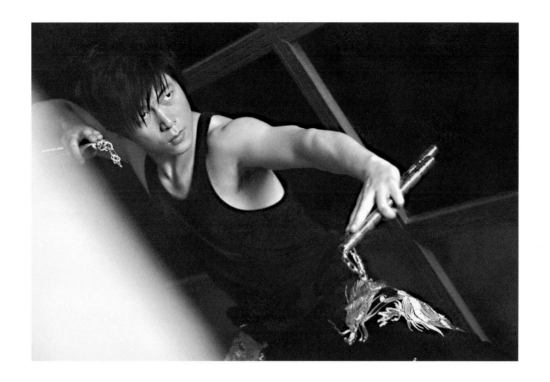

第6句：生活不斷學習

"一個聰明人，從愚蠢的問題上學到的東西要比一個傻瓜在一個聰明的答案上學到的要多。""不想誰對誰錯，誰好過誰，不支持，也不反對。"堅持參加身邊舉辦的這類課程。如果你樂意接受這類課程的培訓，生活中的一切都能教你東西。

第7句：付諸行動

"光是知道是不夠的，必須加以運用。光是希望是不夠的，非去做不可。""如果你花費太長時間去想一件事，那你永遠不會完成它。""知識會帶給你力量，但人品會帶給你尊重。"世上很多人都了解自己該做什麼自己想要什麼。培養堅持不懈的性格經深思熟慮並付諸行動才能得以成功。

第8句：專注堅持

"我不怕一次踢腿10000次的人，但我怕把一個踢腿動作練了10000次的人。"到達目的地的途徑有多種。但是，如果你沿途不斷變換道路的話是永遠不會到達終點的。

第9句：珍惜時間

"若你熱愛生命，就不要浪費時間，因為生命是由時間構成的。"我們每人每天都在銀行存了24小時；區別在於我們用這24小時做什麼。

第10句：接受挫敗

"不要怕失敗受挫。失敗不是罪過目標太低才是罪過。大膽嘗試雖敗猶榮。"失敗是我們學習做任何事情的過程中的一個自然組成部分。全天下父母看著自己的孩子試著邁出第一步時都不會說："嗯，我估計這孩子不會走路。"那麼你為什麼要這樣對自己呢？

第11句：百折不撓

"不要祈求過一種輕鬆的生活，要祈求賜予你忍受困難日子的力量。"生活中總有各種問題和挑戰。在任何領域的成功都只不過是學著如何克服更大的挑戰而已。

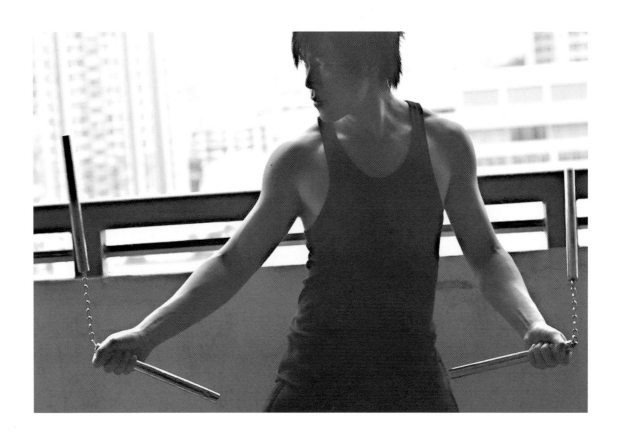

第12句：靈活性與適應性

　　"水滴石穿。不要獨斷專行，要適應目標對象，有目標有對象就會找到方法。如果內在不夠堅定，外在會表露無遺。"放空你的思想，透明的、無定形的、像水一樣，如果你將水放入杯子，它就變成杯子的形狀；你將水放入瓶子，它就變成瓶子的形狀；你把水放入茶杯中，它就變成茶杯的形狀；水可以柔軟的流動，也可以堅硬的凝結，像水一樣吧，我的朋友。日常生活中變得有靈活性和適應性，面臨問題才能迎刃而解。只有我們對這個世界的期望未實現時，才產生了壓力。

第13句：大道至簡

　　"不是一天天的增加而是要一天天的減少，減去那些不必要的東西。""要適應環境，拒絕無用的，再加上你自己的特別之處。"明確你的生活和思想上的重要目標，那麼神奇的事情就會出現。反問自己："這是不是我人生的一大目標？"

第14句：置心一處

　　"想要了解一個人就要去研究這個人與那個人的行為差別。"由他去吧！你無法改變別人的做法。而要看你如何影響他人，這才是自己的信仰的真實反映。

第15句：方便別人

　　"為別人活著才是真正的活著。"認識到這樣一個道理：生活中你想要的東西都可以通過幫助別人來得到自己想要的東西。

第16句：活在當下

　　"處之泰然。當出拳則出拳；當踢腿則踢腿。"一直把注意力集中在當下。你的過去並不決定你的未來，關鍵在於你當下在做什麼。